家庭美術館／美術家傳記叢書

陽光 海洋

林天瑞

蕭瓊瑞／著

國立台灣美術館 策劃　National Taiwan Museum of Fine Arts　藝術家 執行

照耀歷史的美術家風采

臺灣的美術，有完整紀錄可查者，只能追溯至日治時代的臺展、府展時期。日治時代的美術運動，是邁向近代美術的黎明時期，有著啟蒙運動的意義，是新的文化思想萌芽至成長的時代。

臺灣美術的主要先驅者，大致分為二大支流：其一是黃土水、陳澄波、陳植棋，以及顏水龍、廖繼春、陳進、李石樵、楊三郎、呂鐵洲、張萬傳、洪瑞麟、陳德旺、陳敬輝、林玉山、劉啟祥等人，都是留日或曾留日再留法研究，且崛起於日本或法國主要畫展的畫家。而另一支流為以石川欽一郎所栽培的學生為中心，如倪蔣懷、藍蔭鼎、李澤藩等人，但前述留日的畫家中，留日前多人也曾受石川之指導。這些都是當時直接參與「赤島社」、「臺灣水彩畫會」、「臺陽美術協會」、「臺灣造型美術協會」等美術團體展，對臺灣美術的拓展有過汗馬功勞的人。

自清代，就有不少工書善畫人士來臺客寓，並留下許多作品。而近代臺灣美術的開路先鋒們，則大多有著清晰的師承脈絡，儘管當時國畫和西畫壁壘分明，但在日本繪畫風格遺緒影響下，也出現了東洋畫風格的國畫；而這些，都是構成臺灣美術發展的最重要部分。

臺灣美術史的研究，是在1970年代中後期，隨著鄉土運動的興起而勃發。當時研究者關注的對象，除了明清時期的傳統書畫家以外，主要集中在日治時期「新美術運動」的一批前輩美術家身上，儘管他們曾一度蒙塵，如今已如暗夜中的明星，照耀著歷史無垠的夜空。

戰後的臺灣，是一個多元文化交錯、衝擊與融合的歷史新階段。臺灣美術家驚人的才華，也在特殊歷史時空的催迫下，展現出屬於臺灣自身獨特的風格與內涵。日治時期前輩美術家持續創作的影響，以及國府來臺帶來的中國各省移民的新文化，尤其是大量傳統水墨畫家的來臺；再加上臺灣對西方現代美術新潮，特別是美國文化的接納吸收。也因此，戰後臺灣的美術發展，展現了做為一個文化主體，高度活絡與多元並呈的特色，匯聚成臺灣美術史的長河。

「家庭美術館——美術家傳記叢書」於民國81年起陸續策劃編印出版，網羅20世紀以來活躍於臺灣藝術界的前輩美術家，涵蓋面遍及視覺藝術諸領域，累積當代人對臺灣前輩美術家成就的認知與肯定，闡述彼等在臺灣美術史上承先啟後的貢獻，是重要的藝術經典。同時，更是大眾了解臺灣美術、認識臺灣美術史的捷徑，也是學子及社會人士閱讀美術家創作精華的最佳叢書。

美術家的創作結晶，對國家社會及人生都有很重要的價值。優美藝術作品能美化國家社會的環境，淨化人類的心靈，更是一國文化的發展指標；而出版「美術家傳記」則是厚實文化基底的首要工作，也讓中華民國美術發展的結晶，成為豐饒的文化資產。

Artistic Glory Illumines Taiwan's History

The development of fine arts in modern Taiwan can be traced back to the Taiwan Fine Art Exhibition and the Taiwan Government Fine Art Exhibition during the Japanese Occupation, when the art movement following the spirit of the Enlightenment, brought about the dawn of modern art, with impetus and fodder for culture cultivation in Taiwan.

On the whole, pioneers of Taiwan's modern art comprise two groups: one includes Huang Tu-shui, Chen Cheng-po, Chen Chih-chi, as well as Yen Shui-long, Liao Chi-chun, Chen Chin, Li Shih-chiao, Yang San-lang, Lu Tieh-chou, Chang Wan-chuan, Hong Jui-lin, Chen Te-wang, Chen Ching-hui, Lin Yu-shan, and Liu Chi-hsiang who studied in Japan, some also in France, and built their fame in major exhibitions held in the two countries. The other group comprises students of Ishikawa Kin'ichiro, including Ni Chiang-huai, Lan Yin-ting, and Li Tse-fan. Significantly, many of the first group had also studied in Taiwan with Ishikawa before going overseas. As members of the Ruddy Island Association, Taiwan Watercolor Society, Tai-Yang Art Society, and Taiwan Association of Plastic Arts, they are the main contributors to the development of Taiwan art.

As early as the Qing Dynasty, experts in calligraphy and painting had come to Taiwan and produced many works. Most of the pioneering Taiwanese artists at that time had their own teachers. Contrasting as Chinese and Western painting might be, the influence of Japanese painting can be seen in a number of the Chinese paintings of the time. Together, they form the core of Taiwan art.

Research in the history of Taiwan art began in the mid- and late- 1970s, following the rise of the Nativist Movement. Apart from traditional ink painting of the Ming and Qing dynasties, researchers also focus on the precursors of the New Art Movement that arose under Japanese suzerainty. Since then, these painters had become the center of attention, shining as stars in the galaxy of history.

Postwar Taiwan is in a new phase of history when diverse cultures interweave, clash and integrate. Remarkably talented, Taiwanese artists of the time cultivated a style and content of their own. Artists since Retrocession (1945) faced new cultures from Chinese provinces brought to the island by the government, the immigration of mainland artists of traditional ink painting, as well as the introduction of Western trends in modern art, especially those informed by American culture, gave rise to a postwar art of cultural awareness, dynamic energy, and diversity, adding to the history of Taiwan art.

In order to organize the historical archives of Taiwan art, *My Home, My Art Museum: Biographies of Taiwanese Artists*, a series that recounts the stories of senior Taiwanese artists of various fields active in the 20th century, has been compiled and published since 1992. Accumulating recognition and acknowledgement for them and analyzing their contributions to the development of Taiwan art, it is a classical series of Taiwan art, a shortcut for us to understand the spirit and history of Taiwan art, and a good way for both students and non-specialists to look into the world of creative art.

Art creation has important value for the country and society from which it springs, and for the individuals who create or appreciate it. More than embellishing our environment and cleansing our souls, a fine work of art serves as an index of the cultural status of a country. As the groundwork of cultural development, publication of the biographies of these artists contributes to Taiwan art a gem shining in our cultural heritage.

目 錄 CONTENTS
陽光・海洋・林天瑞

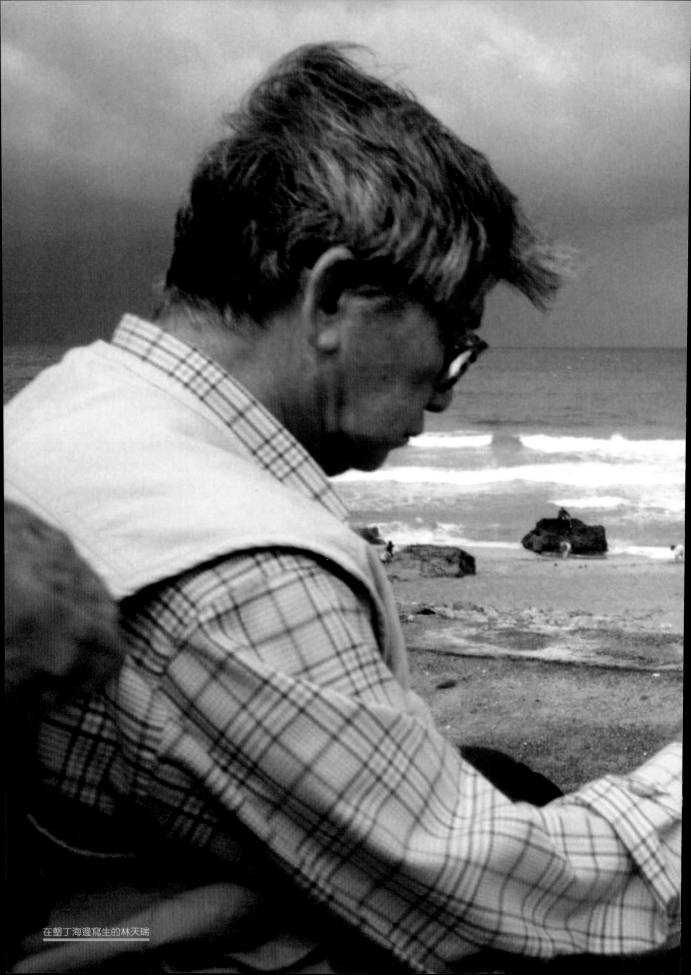

在墾丁海邊寫生的林天瑞

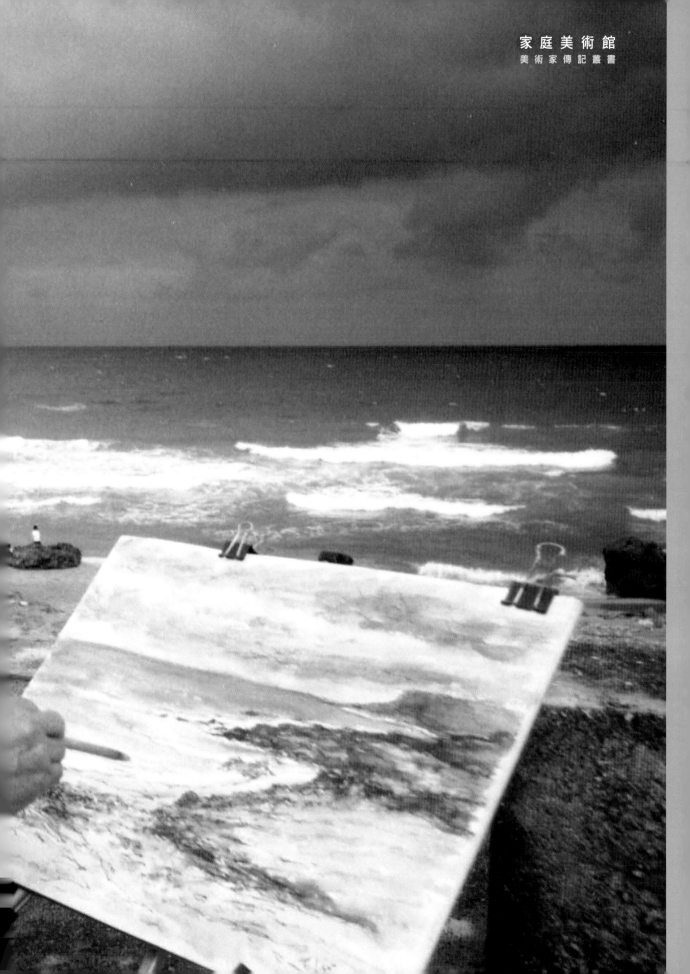

I・在時代夾縫中
追求藝術之夢

南臺灣邊陲的一個漁村，一個跨越語言變遷的時代，卻孕育了一顆力求上進、堅毅不屈的靈魂；在遇得名師的開導之後，進入藝術的領域，並前往藝文之都臺北，追求他的藝術之夢。

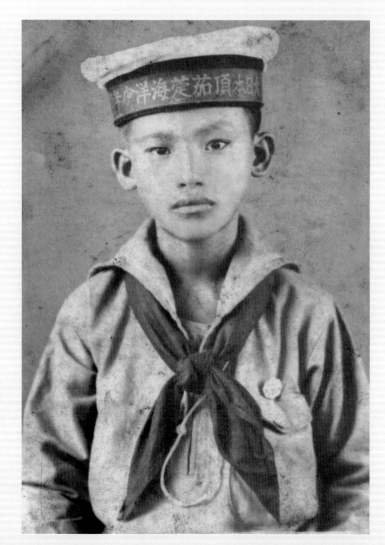

[右圖]
1940年，林天瑞就讀於臺灣公立高雄州頂茄萣公學校時的個人照。

[右頁圖]
林天瑞　室內（局部）　1952
油彩、畫布　92×73cm
高雄市立美術館藏
第7屆全省美展主席獎第三名

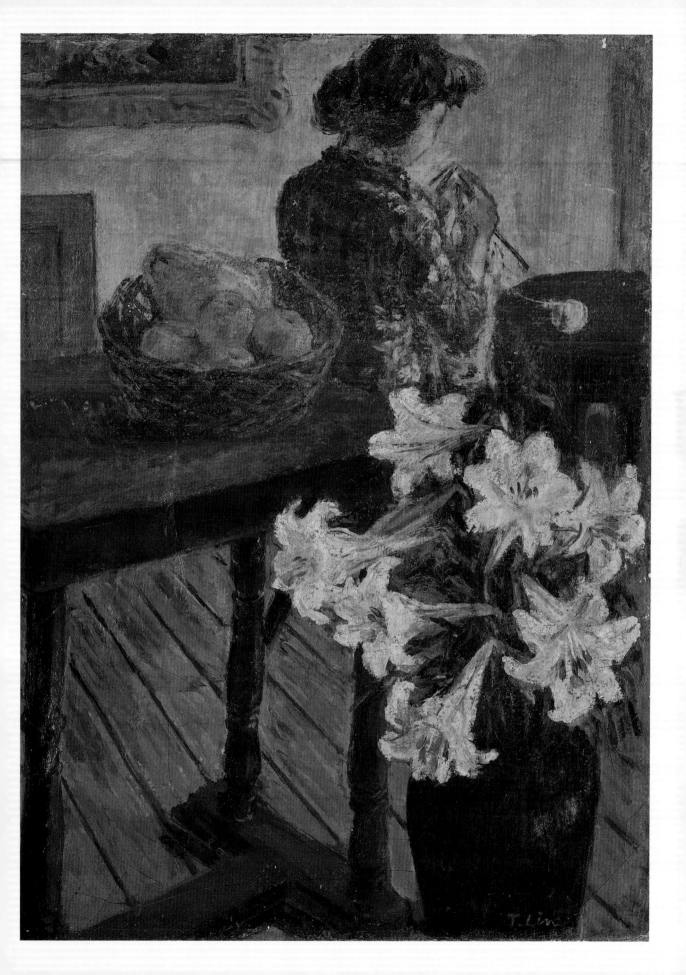

▋南臺灣海邊出生的小男孩

　　茄萣是南臺灣一個傳統的漁村，開發時間相當早。17世紀初葉的明神宗萬曆年間，就有中國旅行家陳第，隨名將沈有容到達當時稱為「東番」的臺灣剿匪；歸後寫成知名的〈東番記〉一文，文中有謂：「東番夷人不知所自始，居澎湖外洋海島中，起魍港、加老灣，歷大員、堯海、打狗嶼、下淡水，皆其居也。」其中的「堯海」，也稱「堯港內海」，相傳就是今天的「下茄萣」一帶；而此地在荷據時期名為「漁夫角」，居民以捕捉烏魚、製作烏魚子聞名，歷經數百年而不變。

　　林天瑞，1927年出生在這個今天歸屬於高雄市茄萣區保定里（原為村名）的小漁村，為家中長子。父親林民安先生從事糕餅業，開設「下茄萣」地區頗具盛名的「寶德號餅舖」，母親是典型的家庭主婦，也兼擅裁縫。祖父林助老先生則是懸壺濟世的中醫師，在鄉里也是人人敬重的「先生」。林天瑞為林家三男四女中的長子。

　　林天瑞出生那年，正是日人治臺第三十二年，武治時期結束，文治時期展開。就在這一年，知名的「臺灣美術展覽會」（簡稱「臺展」）開辦。

[右頁上圖]
1936年（昭和11年12月3日）大日本頂茄萣海洋少年團結成式紀念照

[右頁下圖]
林天瑞1942年就讀圍仔內國民學校高等科時的習作

　　林天瑞的父親雖以糕餅為業，但擁有一塊魚塭地，按時養殖南洋鯽，漁忙時也會協助親友，投入圍捕烏魚的工作。幼年時的林天瑞，偶爾也會隨著舅父的漁船出海，海洋的味道、收網時的興奮，夕陽、月夜與燈火……，即使未出海的日子，長長的防風林，長長的海灘，以及海浪沖刷上岸的各式貝殼，讓緊臨著海邊的這座村莊，似乎承載著永遠訴說不盡的故事與傳奇，交

關鍵字

東番與《東番記》

　　「東番」為明朝對臺灣及其鄰近島嶼（與住民）的統稱，指東方番地、東方番民之意。

　　1602年，陳第（1541-1617，字季立，號一齋）隨明末名將沈有容之軍隊，前往平定以東番為根據地的日本海盜。事平之後，陳第於東番滯留約二十日，隨後將訪談與觀察之紀錄，寫成一千四百餘字的〈東番記〉，並於1603年春贈與沈有容，後收錄於沈氏《閩海贈言》一書。書中對臺灣西部沿海的原住民文化與風土記述甚詳，為臺灣原住民生活的最早記載文獻之一。

利瑪竇1602年〈坤輿萬國全圖〉所包含的臺灣局部圖

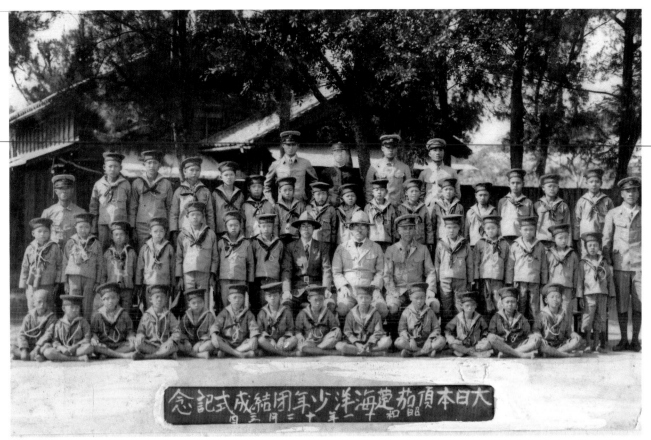

大日本頂茄萣海洋少年團結成式記念
昭和十二年三月三日

織成他童年深刻的記憶。

　　當時大部分的臺灣小孩都就讀日人為
臺灣人設立的公學校。1935年林天瑞九歲
時，也進入公學校就讀。在「頂茄萣公學
校」（今高雄市茄萣區茄萣國小）就讀期
間，他除了學業成績名列前茅之外，也因
擅畫而聞名全校。傳聞有學長以一張畫換
一碗麵的代價找他捉刀代畫作業。他在這
期間還當選高雄縣海洋少年團代表，於高
雄市役所（今高雄市立歷史博物館，舊高
雄市政府）接受頒獎。

　　1941年，林天瑞以第一名成績自公學
校畢業，進入「圍仔內國民學校高等科」
（今高雄市湖內區文賢國小）就讀。這在

臺南州立專修工業學校校舍

當時的鄉下可說相當不容易。然而，高等科即將畢業時，林天瑞的父親希望他留在家中幫忙，以便日後承繼餅舖的家業。對追求知識充滿慾望的林天瑞而言，顯然心志不在此。他多次與父親懇談，希望父親能成全他繼續升學的心願。父親見他百般請求，最後終於讓步。

▌初識藝術的魅力

1943年自高等科畢業後，林天瑞旋即考入臺南州立專修工業學校土木科，在這裡的三年間，學習有關土木建築和製圖、設計等專業技能。

不過從茄萣到臺南，顯然是一段艱辛的路程。臺南州立專修工業學校位於臺南火車站後站，當時上學的交通工具是腳踏車，每天從茄萣到學校，有兩條路可選擇：一條是從茄萣，經白砂崙、湖內（圍子內），到太爺，再循今天省道的二層行溪橋、車路墘（保安），再搭火車或直接騎到學校。另一條，則是由茄萣經白砂崙渡仔頭（橫跨茄萣與臺南市灣裡的「南定橋」要到1961年才竣工），冬天走竹橋，夏天乘竹筏（因

竹橋在雨季常被湍急溪水沖垮）到灣裡，然後經喜樹、鹽埕，經臺南市區到學校。總之，從家裡到學校，全程約二十公里的路程，林天瑞每天得花上將近兩小時的路程；晴朗天氣時還好，一旦遇到陰雨天或冬天東北季風的日子，更是吃足了苦頭。這樣的日子，直到在學的最後一年，因借住臺南大姑家中，才獲得改善。

當時臺南州立專修工業學校校長是由總督府臺南高等工業學校（1946年改制為臺灣省立工學院，即成功大學前身）的校長兼任。林天瑞進入該校就讀的第二年（1944），臺灣知名前輩畫家顏水龍（1903-1997）正好前來臺南高等工業學校建築科任教，並於臺南州立專修工業學校兼課。在顏水龍指導下，林天瑞深刻體驗到顏氏推動生活美學、民間工藝的想法，也對藝術創作理念有了初步的理解。

深受顏水龍影響的林天瑞，於1945年以優異成績畢業後，留校擔任助教。他於此時正式拜顏水龍為師，成為入室弟子。日後，顏水龍曾回憶這段日子道：

林天瑞於臺南州立專修工業學校土木科校外實習時的照片

我和天瑞相知於1945年，時值臺灣光復之初，我正任教於省立臺南工學院建築工程系，他在工學院附設的工業學校任助教，因他喜愛繪畫，常來我處。從那時候起，他的藝事和生活之間開始發生衝突，在環境的壓力下，他仍毅然埋首於繪畫生涯，孜孜不倦，從未中輟與自滿……

1945年，日本因二次大戰戰敗，結束了長達五十年又九個月的殖民統治，撤離臺灣。中國大陸的國民黨政權接收臺灣，展開戰後文化重整的艱辛階段。

這是臺灣政權轉換的關鍵年代。對於「祖國的來臨」、「臺灣的光復」，臺灣人民懷抱著極大的興奮與欣喜，期待「臺灣的新生」。然而，中國大陸在八年長

期抗戰後百廢待舉的復員窘境，國、共之間的掣肘、衝突，負責接收的「長官公署」粗暴錯誤的政策，所引發的諸多不公不義的事件，澆熄了臺灣人民對「光復」的期待與熱情。隨後，一場臺北緝查私煙的傷人事件，引爆了戰後累積的民怨，終至造成震動全臺的「二二八事件」。臺南的姑丈為避免林天瑞捲入事端，還將當時借住家裡的他軟禁起來。這些在正值弱冠之年的林天瑞心中，留下了難以抹平的傷痛記憶。

儘管時局低迷、民生經濟萎縮，臺北市長游彌堅於此時發起創立了「臺灣省工藝品生產推行委員會」，這個基於民生經濟的構想，用意便是希望以傳統民間工藝為基礎，透過較為專業的設計、輔導、開發，使其成為得以流通，乃至外銷的經濟商品。由於自日治時期以來，顏水龍即有多次協助政府開發「民藝」的經驗，自然成為這個政策執行的不二人選。該會敦聘顏水龍擔任其委員兼設計組長，負責實際開發設計工藝品的工作。

辦公室成立後，顏水龍便積極尋找設計專才與協力助手。長期在臺南協助教學的林天瑞，便是首先被提攜擔任設計員的人選，顏老師的內侄金潤作（1922-1983）則是另一位人選。金家是臺南府城世家，先祖來自福建漳州，世代在臺為官；祖父為清末苗栗鎮總爺，日治後負責治安工作，與連雅堂、羅秀惠等文人雅士，均有酬唱往返之誼，唯至父親一代，家道中落。金潤作與母親相依為命，十五歲時，隨三叔前往日本，入日本府立大阪工藝職業學校（今大阪市立工藝高等學校），後再入大阪美術學院圖案設計科。戰後一度擔任「臺灣畫報社」圖案主任，作品多次獲臺灣全省美術展覽會（簡稱「全省美展」）特選。金潤作是顏水龍夫人弟弟的兒子，稱呼顏水龍為「姑丈」，1947年，他接受姑丈顏水龍邀請，前往「臺灣省工藝品生產推行委員會」工作，結識了林天瑞，兩人遂成為至交。他們於臺北武昌街共同租屋，也在工作之外一起承接與圖案、工藝、室內設計有關的案件。

1987年顏水龍寄給林天瑞夫婦的賀年卡
（正反面）

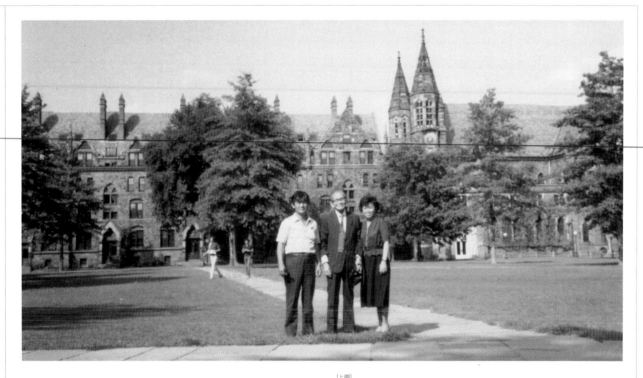

【顏水龍】

顏水龍（1903-1997）為臺灣前輩畫家，也是著名的工藝家、設計家。1922年進入東京美術學校西畫科，師從藤島武二、岡田三郎助等教師。1927年畢業後，與陳澄波、楊三郎、郭柏川、倪蔣懷、廖繼春等十三人籌組「赤島社」，畫作並入選當年的第一回臺展。二年後留學法國。返國後與陳澄波等人再設立臺陽美展與臺陽美術協會，致力於臺灣美術之推展；同時開始擔任日本壽毛加牙粉公司（SMOCA）的設計師，為最早從事商業設計的臺灣藝術家之一。

[上圖]
1982年，林天瑞偕同顏水龍拜訪耶魯大學時，於該校校園內合影。

[下圖]
顏水龍於三地門石板屋內速寫一位原住民少女

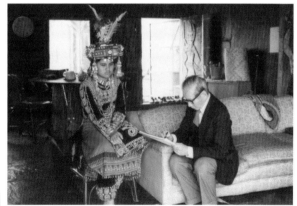

1930年代中，顏水龍接受臺灣總督府聘請，至蘭嶼指導當地運用竹、木、藺草之工藝品製作與生產線化，開啟其往後數十年對臺灣工藝之研究與推廣工作。期間他除了於大學開授素描與工藝美術課程、參與赤崁樓之修復工作外，為臺中太陽堂餅店所設計之商標，則使他成為臺灣早期企業識別標誌的設計先驅。其一生對臺灣工藝與設計的影響深遠，後人譽之為「臺灣工藝之父」。

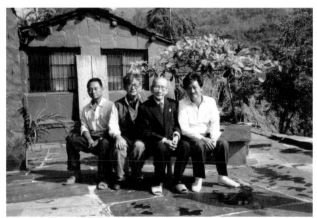

排灣族雕刻家陳俄安（左1）、林天瑞（左2）、顏水龍（右2）及畫家林勝雄於三地門石板屋前合影。

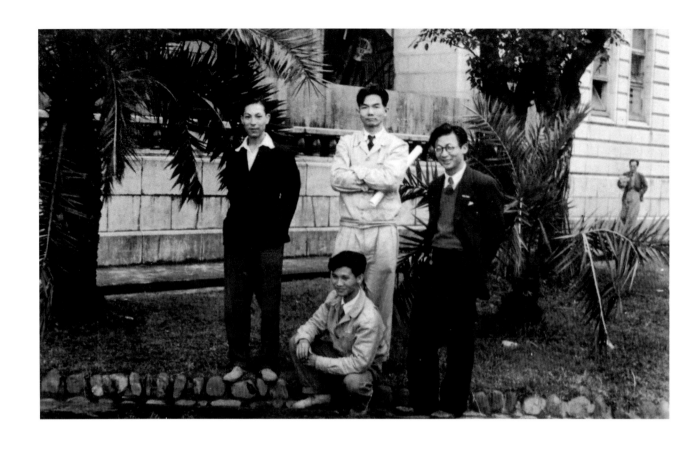

遷居臺北，嶄露頭角

　　林天瑞遷居臺北後，透過顏、金二人的介紹與工作往來，結識了許多臺北藝壇人士，廖德政（1920-）便是其中一位。1946年，金潤作以一件〈路傍〉（又名〈賣香煙的男孩〉）獲得首屆全省美展西洋畫部的特選，同時廖德政以〈花卉試作〉並列特選，二人因此成為好友，林天瑞便是因此間接認識廖德政。廖德政年長金潤作兩歲，年長林天瑞七歲，因此對兩人總以大哥身分相待，見林天瑞對藝術有興趣，便將自己用過的一套油畫畫具贈送給他，開啟了他油畫創作的契機。1948年，林天瑞的油彩、水彩作品，分別入選「全省美

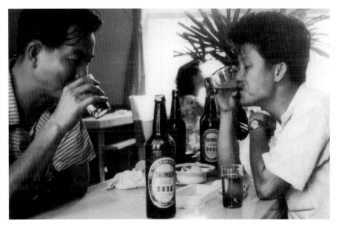

展」及「臺陽美展」。

　　林天瑞入選第十一屆臺陽美展的油畫〈曲終〉，今日已經無法得見，但由入選第三屆全省美展的一件水彩作品〈靜物〉，則可窺見林天瑞以寫實手法細膩描繪景物的初始風格。不過，到底〈曲終〉這件作品，光從題名來看，應該較具含蓄、深沉的內蘊，不只是物象的外形描繪。

　　為了求得更進一步的繪畫基礎，1949年，林天瑞進入知名的李石樵（1908-1995）畫室研習素描，而且一待便是四年的時間。這對初習油畫的林天瑞而言，應是具有決定性的影響。和他有親密交誼的畫家鄭世璠（1915-2006）回憶説：

　　他不顧三餐只顧畫畫，有時只喝幾杯「嗄頭仔」（米酒的臺灣俗稱）添油助氣或恍惚一下而已。白天上班或做設計工作，入夜則和畫布作對，以肢體投入畫裡「泰亞達利」精神，沉醉流入藝術的漩渦裡。

　　1949、1950年，林天瑞又連續兩屆入選「全省美展」及「臺陽美展」；1952年，則以〈室內〉(P.9)一作，獲得第七屆「全省美展」特選主席獎第三名的榮譽。「特選」是頒給創作傑出者的一種特別獎項，乃是「全省美展」延續日治時期日本官展（包括臺灣美術展覽會，簡稱「臺展」，以及臺灣總督府美術展覽會，簡稱「府展」）的作法。能夠獲得特選，對當時的畫家來說無疑是相當大的肯定，因為即使是當時得到前三名的作品，也不一定能夠獲得「特選」的榮譽。

　　〈室內〉是林天瑞第一件獲得獎項的作品，也是留存迄今仍可得見的最早一件油彩作品。畫面以溫暖的茶褐色為主調，描繪一位背向觀眾專心打毛線的女性，女性的背後，也是較近觀眾的方向，是一張木桌，有精緻的桌腳，桌面上擺置著一籃水果；桌子的更前面，則是一個插滿盛開白色百合花的藍色花瓶。女子的對面，還有一個圓桌，桌上擺著一捲毛線球，而靠牆的一面則懸掛著一幅有著精緻金邊畫框的油畫及幾件倚牆而立的畫布。這顯然是畫家家庭生活的一景，未見畫家本人，卻流淌著濃厚的藝術氛圍。

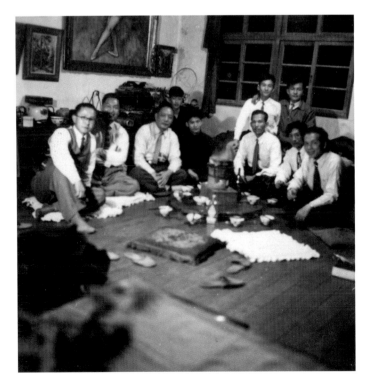

　　在這看似即興取景的畫面中，其實蘊藏著林天瑞相當巧思的構圖。首先，百合花、桌上靜物、人物及人物正前方的桌子……，形成了多層次的景深，尤其百合花的白色，特別拉近了近景的距離；其次，由百合花和桌上水果及左上角的畫框，形成的對角線，又和前景的桌椅、水果、人物所形成的另一對角線，結成雙十交叉的構圖，無形中突出了桌上水果的中心點位置，而光線就在這些景物中穿梭變幻。白花是亮的，而由人物正前方而來的光線，使人物的背部是暗的；桌上的水果也是微微地逆

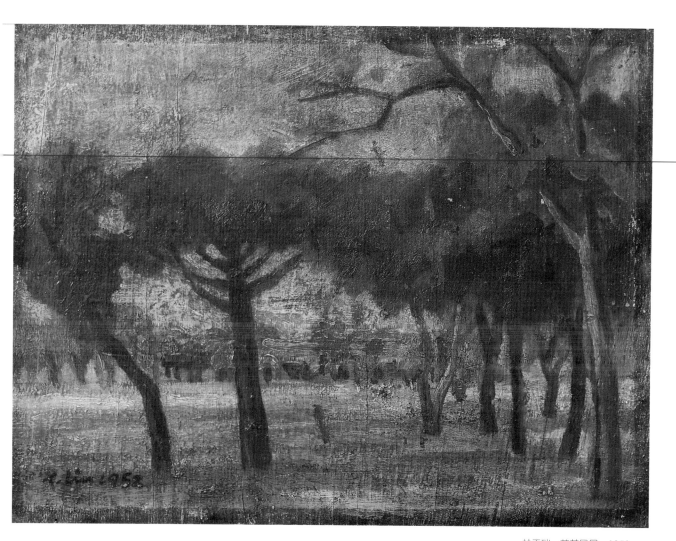

林天瑞　茄萣風景　1952
油彩、夾板　30×39.6cm

光，反而地板卻相對地較亮。這種交織的光影變化，更讓畫面充滿了陽
光穿透的空氣感與空間感。難怪這件作品，能獲得當年省展「特選」的
特別榮譽，日後也獲得了高雄市立美術館的典藏。

　　在臺北的這段期間，單身的林天瑞，生活幾乎就只有藝術二字。
白天的工作固然和工藝設計有關，其他時候，不論學習也好、創作也
好、休閒也好，都緊緊扣合著藝術。除了顏水龍、李石樵以外，藍蔭
鼎（1903-1979）、楊三郎（1907-1995）、廖繼春（1902-1976）、李梅樹
（1902-1983）等前輩，也都是他經常請益的良師。因此，雖然沒有機會
正式進入美術學院學習，但他的學習生活之充實，卻絕對不亞於真正的
學院生活。

　　友朋之間的切磋也十分熱絡，就如賴傳鑑所回憶：「幾個年輕畫家

[左頁圖]
林天瑞（前排中著黑衣者）與
三弟林勝雄北上拜訪楊三郎，
於畫室和畫友合影。

林天瑞　臺東風景　1953
油彩、夾板　23.5×33cm

過的是像波希米亞式的流浪生活，把臺北當作蒙巴納斯，經常在一起談
論藝術。」林天瑞和金潤作在武昌街租賃的房間，是一些藝文人士聚餐
聊天，談文論藝的所在，包括和林天瑞年紀相仿的賴傳鑑（1926-）、新
竹來的葉宏甲（1923-1990）、臺南來的牙科醫生黃混生（1917-）、林玉
山的女兒林瑞梅，以及後來成為金潤作夫人的周春美等人。林天瑞是這
群朋友裡年紀較輕的一位，但對藝術追求的熱忱，誠如鄭世璠所形容的
「三餐不顧」、「全肢體的投入藝術的漩渦裡」。為此，金潤作給了他
一個可愛的日文小名，叫「志美林」（日文發音為 Gi-Bi-Lin），既指他身
材短小，也推崇他「志在美術」的堅持。

　　雖然身在臺北，但經常返鄉探親的林天瑞，眼見高雄興起為一個工

商大城，但在文化上卻略有不足，也深切期盼能以一己之力有所貢獻。臺北熱絡的藝術氣氛，讓愛鄉的他深有感觸。適逢1948年前來高雄定居的劉啟祥（1910-1998），結合高雄在地畫家張啟華（1910-1987）、劉清榮（1902-1981）、鄭獲義（1902-1999），以及剛自臺灣師大美術系畢業、任教高雄中學的宋世雄（1929-2005）等人，於1952年共同策劃籌組「高雄美術研究會」（簡稱「高美會」），林天瑞也欣然受邀參與。

儘管移居臺北，但林天瑞經常返鄉探親，一面也進行寫生。1952年的〈茄萣風景〉，應是目前留存最早的油彩風景畫作。這件作品以帶著綠意的黃褐色調為主調，描繪層層疊立的林木景致，應是茄萣海邊防風林的意象，在曲折有致的樹幹與葉叢間，光線的投射及陰影，還是畫面主要企圖捕捉、表達的重點。

高美會於成立的第二年（1953），與臺南美術研究會（簡稱「南美會」）等發動創立由臺灣南部七縣市畫會聯合組成的「臺灣南部美術協會」，並由高美會舉辦首屆「南部展」，林天瑞除了全程參與，同年他也以一件〈清晨〉獲選第八屆「全省美展」的教育會獎。

1953年，第1屆南部展時，林天瑞等人於高雄致美齋飯店饗聚合影。後排左起：施亮、李春祥、陳雪山、劉清榮、劉欽麟、宋世雄、黃惠穆、林天瑞、蒲添生、鄭獲義。前排左起：劉啟祥、陳夏雨、郭雪湖、林玉山、楊三郎、張啟華。

與此同時，經由顏水龍的介紹，林天瑞和金潤作在臺北西門町附近的萬國戲院旁，租了一個四、五坪大的店面，共同開設「美露設計社」（Melos Studio），專門接受各式設計工作的委託。只是設計社的業務不如想像中順遂，且林天瑞已有返鄉定居的想法，因此不久就結束了設計社的營運。

II · 用緊握畫筆的手
成家立業

禁不住南臺灣太陽熱情的呼喚，剛在畫壇嶄露頭角的林天瑞，決定回到故鄉高雄，以他的藝術長才，為這個正在興起的大都會，提供一己貢獻。在艱辛的創業過程中，幸虧有了夫人的全力協助。

[下圖]
1957年8月第20屆臺陽展臺北市會場，林天瑞夫婦攝於得獎畫作〈靜物（釋迦）〉及入選作品〈芭蕾麗娜〉前。

[右頁圖]
林天瑞　魚（局部）　1954　油彩、畫布　91×73cm　國立臺灣美術館藏　第9屆全省美展特選第四席

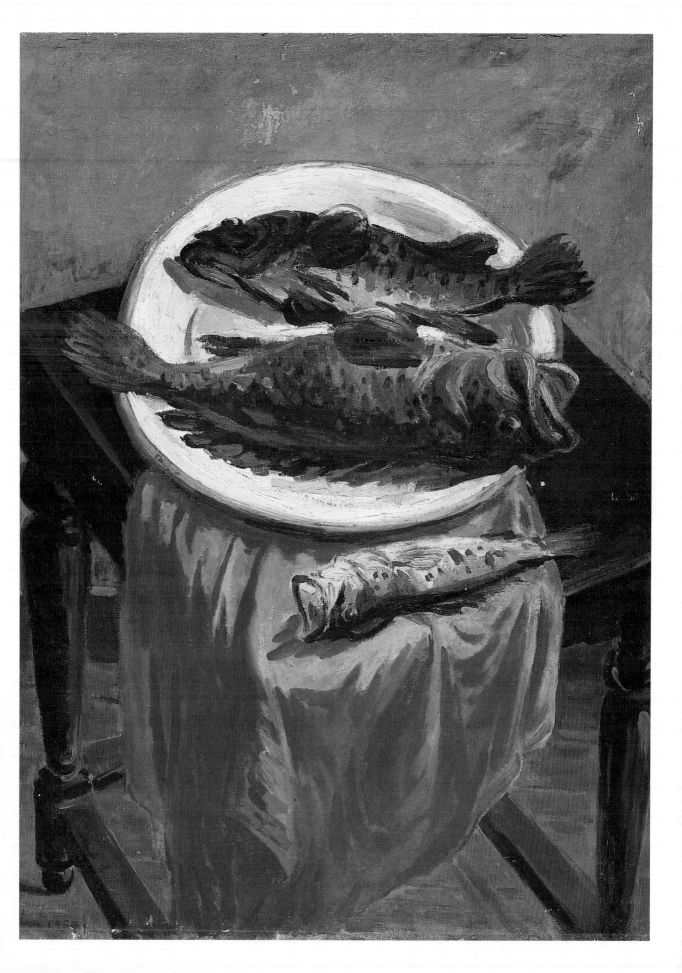

返回故鄉高雄，重新開始

　　1953年年底，林天瑞毅然結束前後七年的臺北生活，拎著簡單的行囊回到故鄉，投靠住在高雄市的姨丈。姨媽看到他的第一句話竟是：「天瑞啊！你趕快去理個頭髮。」原來依據當時還是高中生的表弟吳春發回憶，林天瑞的打扮完全像是20世紀的「嬉皮」。「……從這天開始，我才真正的有機會認識我的表兄——瑞哥。從每天的接觸中，我漸漸著迷於他對藝術的高談闊論，也隨著他欣賞那沉悶的古典音樂，觀賞他每天孜孜不倦的畫作。」從此林天瑞吃、住都在姨媽家，晚上則和表弟擠一張床。

　　林天瑞返回故鄉，實是基於一份對鄉土的熱愛，也竭盡所能地提供他的所知所學。日後長期跟隨他的弟弟林勝雄回憶說：「早年家鄉茄

[右圖]
金潤作（左）回臺南探親時與
林天瑞合影於赤崁樓

[右頁圖]
林天瑞　玫瑰花　1958
油彩、畫布　60.5×50cm

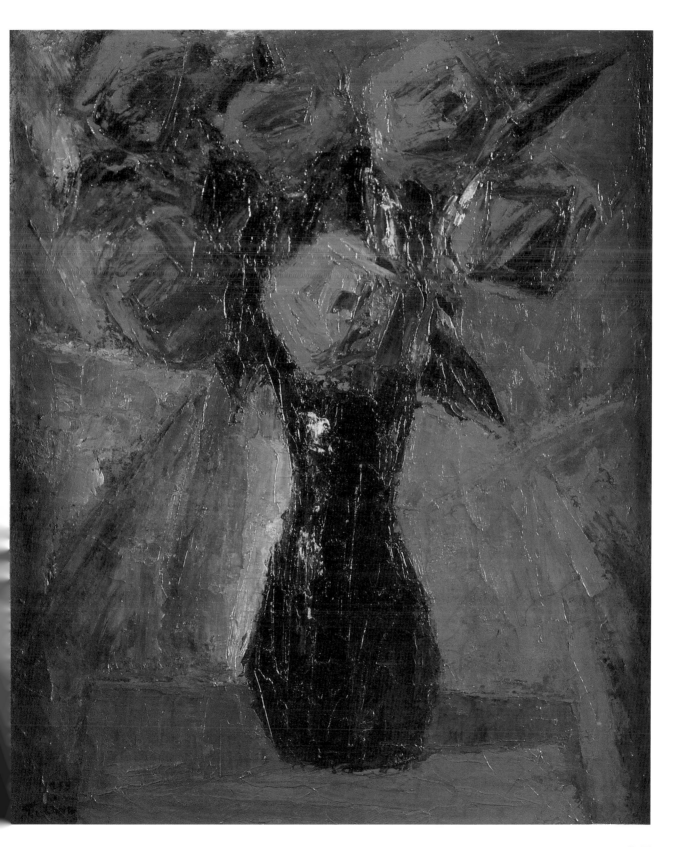

林天瑞　大理花　1957
油彩、夾板　22×27.5cm

莅地區，生活純樸，知識封閉，連份報紙也沒有。但哥哥每次回來，總會介紹給他們許多藝術的知識和訊息，甚至教導他們欣賞古典音樂。」那時鄰近就是張啟華設在大公路的畫室，林天瑞得空便去拜訪、共同創作；同時，有高雄子弟周龍炎（1922-2007）前來問學，他也不吝指導有關電影看板製作的各項技巧。周龍炎後來成為臺灣電影看板界的翹楚，又再傳也是澎湖人的弟子許參陸（1945-），他們都成了林天瑞終生的好友，許參陸更稱林天瑞為「師公」。

　　因此，雖然生長在臺灣政權交接的時代夾縫中，林天瑞沒能在戰前前往日本，或是戰後進入師範學校，真正進入藝術學院學習，但他的自修自習所給予他的，往往使他成為同輩及晚輩學習、諮詢的「瑞哥」，這個稱呼既包含了對兄長的親切之情，也包含了對師長的崇敬之心。

林天瑞在藝術工作上的傑出表現，吸引了一位珠寶商人曾柱輝的注意，他委託林天瑞代為設計一批珠寶首飾，並將設計成品精印專輯發行，竟創下當時全臺銷售逾千冊的佳績，可視為臺灣較早的「文化創意」商品。

　　1954年，林天瑞再以〈魚〉(P.23) 一作獲得第九屆「全省美展」西洋畫部的特選榮譽。這件作品是以一面桌腳雕作得相當精美的木桌做為畫面主體，採取比較俯視的角度，呈顯了三尾分別放置在白色瓷盤和紅色桌巾上的魚。魚的身體相當扎實，富有重量，且用筆簡潔俐落，包括或張或閉的嘴巴、身上的鰭，以及魚肚、魚背色澤的變化，都是精要且準確地加以掌握、表達；同時，魚的存在被瓷盤的白和桌巾的紅，襯托得特別顯眼，而背景的綠和桌巾的紅，也形成強烈的對比，但又被瓷盤的白和木桌的暗褐色巧妙地調和，顯目卻不突兀、穩重中又有著活潑的生氣。

[下二圖]
林天瑞主持的「瑞士美術設計室」的明信片

▋「瑞士美術設計室」成立

　　年前為曾先生設計珠寶獲得好評的信心，以及之前在臺北開設「美露設計社」失敗的經驗，使得林天瑞相信高雄這個正在興起的大都會，

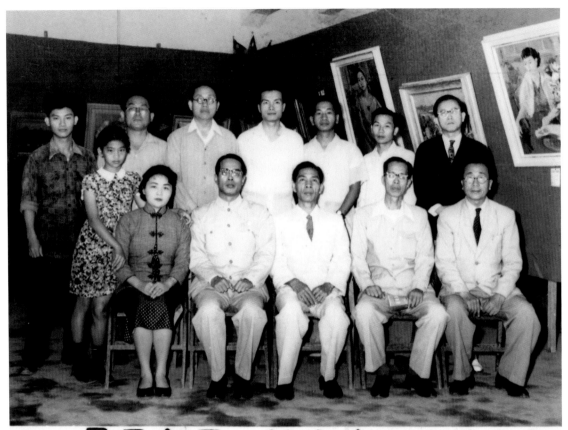

絕對需要大量藝術設計的人才。尤其「藝術生活化、生活藝術化」本是恩師顏水龍畢生的心願，設計工作正是達成此目標最實際、有效的管道。因此，1955年，即林天瑞返回高雄的第三年，他選擇於當年最熱鬧的鹽埕區「國際商場」設立「瑞士美術設計室」。這「瑞」字，自然有著自己名字的標誌意義。

　　「瑞士美術設計室」成立後，各種委託工作接踵而至。但工作再忙，林天瑞始終沒有放下藝術創作的畫筆。在自己的創作之外，他也接受高雄前輩畫家、同時也是高雄市立女子中學（今新興國中）校長的劉清榮安排，受聘兼任該校美術教師，並擔任私立啟祥美術短期補習班的助教；此外也接納一些有心學習藝術的人士，指導他們藝術創作。工作

[本頁圖]
林天瑞的包裝設計與花器設計作品

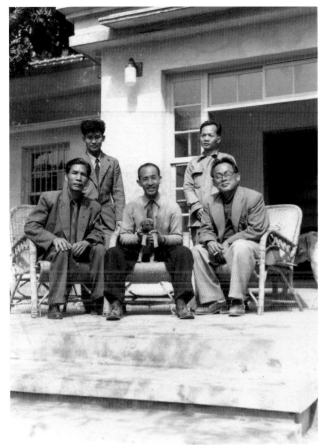

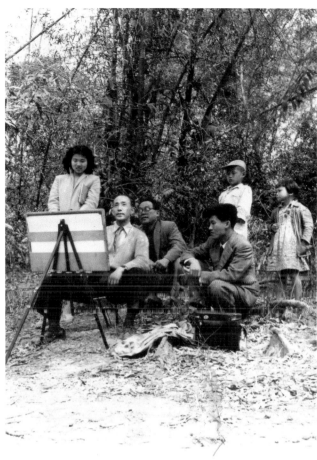

可謂馬不停蹄。

　　同年，高雄美術研究會第一屆會員展（簡稱「高美展」）在高雄
合作金庫舉行，身為會員的林天瑞也積極參展。稍後，日本知名水彩
畫家荻野康兒（1902-1974）訪問高雄，他與劉啟祥、張啟華、張義雄
（1914-）等，陪同荻野於鳳山、左營及劉啟祥居住的大樹鄉小坪頂等地
寫生。和前輩畫家的交遊、學習，一直是林天瑞增進自己藝事的重要管
道。荻野的水彩速寫風格，深深地打動了他，日後林天瑞在這方面痛下
苦功，留下不少寫生之作。

　　畫室的教學、畫展及寫生活動，也讓活潑熱情、好交朋友的林天
瑞，得以接觸許多前輩，包括經常南下到啟祥美術補習班教學的楊三
郎等人。美術社成立後，也成為同好友朋們聚集論藝的中心，許多人
自此成為他終生的好友，彼此砥礪、提攜。其中澎湖人氏呂炳川（1929-

關鍵字

呂炳川（1929-1986）

　　呂炳川，澎湖人，1949年畢業於高雄商業職業學校高級部後，先後任職於高雄港務局與東南水泥股份有限公司，1962年赴日留學，1973年獲得東京大學大學院人文科學研究科博士學位，成為臺灣第一位民族音樂學博士。

　　呂炳川於就讀碩、博士期間，曾數度獲得補助，回國進行原住民音樂的調查與田野工作。學成歸國後，他先後任職於文化大學、國立藝專、國立臺灣大學、香港中文大學等，在臺灣音樂教育上頗有貢獻。

1968年，林天瑞（中）與呂炳川（右）、膠彩畫家伊藤武春合影於東京帝大。

1986），原服務於親戚主持的東南水泥公司，餘閒雅愛藝術，既學音樂，也好攝影，日後在音樂研究上成為知名學者。1959年，高雄市成立市立交響樂團，呂炳川受聘擔任樂團指揮；同時，林天瑞被聘為美術顧問，兩人因此成為終生好友。

　　呂炳川除了音樂專長，也喜好攝影，父親曾開設照相館。因同是攝影愛好者，他們又認識了服務於臺鹽公司的柯錫杰（1929-），再透過柯錫杰認識劉生容（1928-1985），也是劉啟祥先生的姪子，後來也成為知名藝術家。

　　柯錫杰是臺南府城人氏，高雄工業學校畢業後入臺鹽工作，與劉生容二人因少年熱血、浪漫憧憬，攜手加入時任陸軍總司令孫立人將軍籌組的「臺灣軍士團」，還當選「模範英雄」。不過得獎隔天兩人便聯袂逃兵，歷經逃亡、自首，才在1956年退伍。柯錫杰婚後，重回臺鹽公司上班，和林天瑞也是經常往來的好友。此外，日後因政治疑雲蒙難的施明正（1935-1988），也就是日後高雄「美麗島事件」施明德的哥哥，也經常前來習畫、聊天。

另一方面，林天瑞的作品持續參展並獲獎。1956年，〈靜物〉獲全省美展「文協獎」，〈C小姐〉獲臺陽美展第二席，〈木棉花〉也入選「全省教員美展」。

〈木棉花〉是早期靜物畫中值得一提的力作。這件作品也曾入選當年第五屆的全省教員美展。在也是帶著雙十對角線的構圖手法中，藝術家巧妙地運用綠色葉片的變化，分散了可能流為呆板的構圖，也突顯了粉紅木棉花的美麗色澤。林天瑞作品中強烈而豐富的質感變化，在這件作品中充分展現，不論是花瓣的多變，瓶身的色澤，乃至桌面的搭配，在在讓人有單純卻不呆板、豐富卻不複雜的視覺享受。

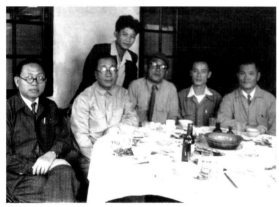

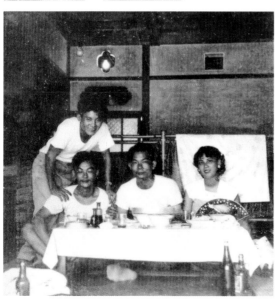

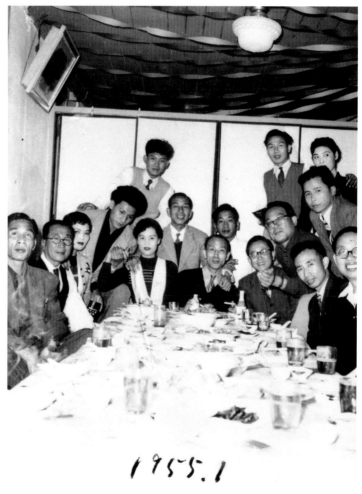

1955.1

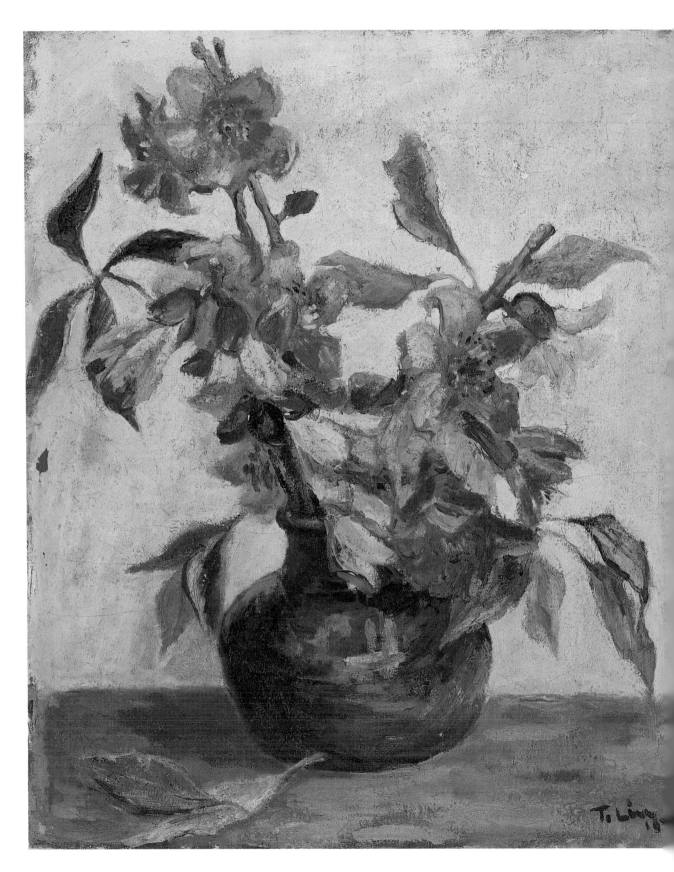

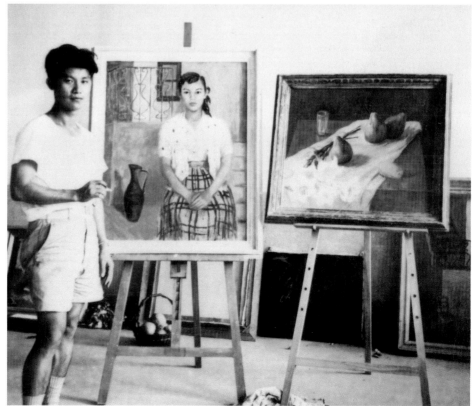

林天瑞（左）與林勝雄合影，其後方作品〈靜物〉榮獲1956年全省美展「文協獎」。

1956年8月7日，林天瑞於張啟華畫室與得獎畫作合影。左為榮獲第19屆臺陽展主席獎第二席的〈C小姐〉，右為入選第19屆臺陽美展的作品〈靜物〉。

林天瑞　木棉花　1956
油彩、畫布　72.7×61cm
國立臺灣美術館藏

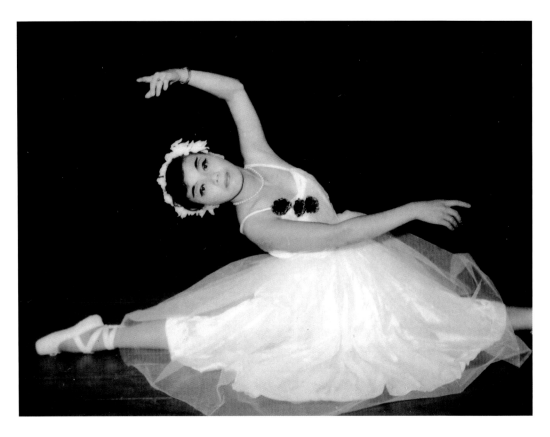

舞者侯惠瑛，也就是後
來林天瑞的夫人。

▋組成家庭，畫家背後多了一雙 支撐的手

　　1956年年中，透過鄭獲義的介紹，瑞士美術設計室承接知名舞蹈家
李彩娥（1926-）舞蹈社的演出布景設計工程，因而結識了舞蹈社的舞
者、也是李老師的學生兼助教侯惠瑛小姐。

　　侯小姐1935年出生於臺南的一個基督教家庭，小林天瑞八歲，對文
化藝術相當喜愛。平常在婦女會學習洋裁，因憧憬舞蹈藝術的優美，而
報名參加李老師自屏東前來高雄設立的舞蹈教室。由於表現傑出，受到
老師賞識，後來擔任助教工作。

　　林天瑞似乎一眼便認定侯小姐是他攜手一生的人，隨即展開追求。

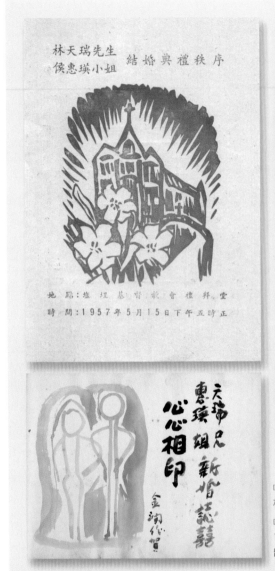

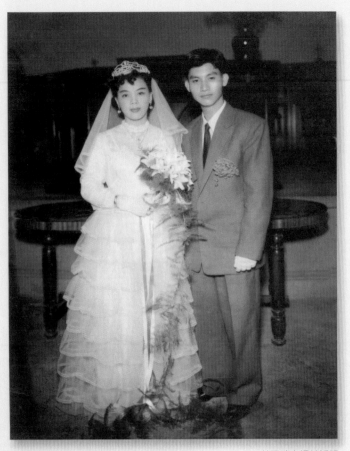

林天瑞夫婦結婚照

[左上圖]
林天瑞婚禮程序木刻版畫

[左下圖]
1957年林天瑞與侯惠瑛結婚，金潤作於簽名簿上
留下的賀詞與畫作。

為了增加和她接觸的機會，他甚至要求弟弟勝雄也去報名參加舞蹈社；
為了替哥哥營造好印象，弟弟還特別在侯小姐面前，誇讚：「我哥哥的
腿也好美喔！」為了提親，林天瑞找了李彩娥老師、婦女會的洋裁老師
翁式緞老師等做為媒人，但侯小姐的母親總想方設法避開，不願答應；
究其原因，侯家計較的並不是林天瑞的藝術家身分、或家境是否富裕，
而是他並非基督徒。後來林天瑞找了莊淑珍老師，即後來擔任國防部副
部長的莊明耀的姊姊說情，她一路輕聲細語，娓娓說明，這才讓侯媽媽

軟了心。加上侯家夫婦暗訪茄萣林天瑞老家，知道他們是簡樸忠厚的家庭，才勉強答應了這門婚事。臨出嫁，侯媽媽還送給女兒一本《荊棘中的百合花》，讓她了解嫁入不同信仰家庭的艱難。

1957年5月15日，林天瑞與侯惠瑛在高雄市鹽埕教會結婚。婚禮的簽名簿由林天瑞自己設計封面，相當別緻，自臺北南下的好友金潤作與鄭世璠等人和其他來賓，都在上面畫畫題辭，做為祝賀。兩人的新居座落在鹽埕區大禮街。

婚後，在夫人協力下，林天瑞擴大了瑞上美術設計室的規模，「林天瑞設計工作室」正式成立。同年，他的〈靜物（釋迦）〉獲得第二十屆臺陽美展「臺陽獎第一席」的最高榮譽，一件以夫人著舞衣為模特兒的畫像〈芭蕾麗娜〉也獲得入選；〈魚〉則獲全省教員美展的理事長獎，〈教會〉獲得入選，可說是多喜臨門。

〈芭蕾麗娜〉應是畫家古典寫實階段最具代表性的一件作品。這是藝術家以新婚的舞蹈者妻子為模特兒的一件畫作，充滿了力與美的律動和豐沛的情感。年輕的妻子穿著細肩吊帶的白色芭蕾舞衣，坐在高腳椅上，翹著左腳，正低頭繫著鞋帶。光線由畫面右方的窗邊射入，讓人物

[右圖]
林天瑞獲1957 年全省教員美展理事長獎的油畫〈魚〉

[右圖]
林天瑞1957年的油畫作品〈靜物（釋迦）〉，獲得第20屆臺陽展第一席。

林天瑞入選1957年第6
屆全省教員美展的畫作
〈教會〉

的臉側、肩部、腰部、膝蓋的舞裙，以及左腳舞鞋的鞋尖，都受到了光
線的投射。相對於這些著光的部分，窗邊的牆面，人物的臉部、雙手及
舞裙的另一側，都明顯地帶著綠色的陰影，也因此，整個畫面呈顯著明
暗對比的戲劇性氛圍。這件作品的巧思，是人物的所在，既是畫面的正
中，也是後方牆面轉折的屋角；人物的彎腰低頭和雙腳的挺直，在在呈
顯出一種內在的拉力，而翩翩舞裙的輕盈紗質，又和這樣的拉力，形成
一種明顯的對比。因此，這件作品所呈顯的力與美的兼容並蓄，成為林

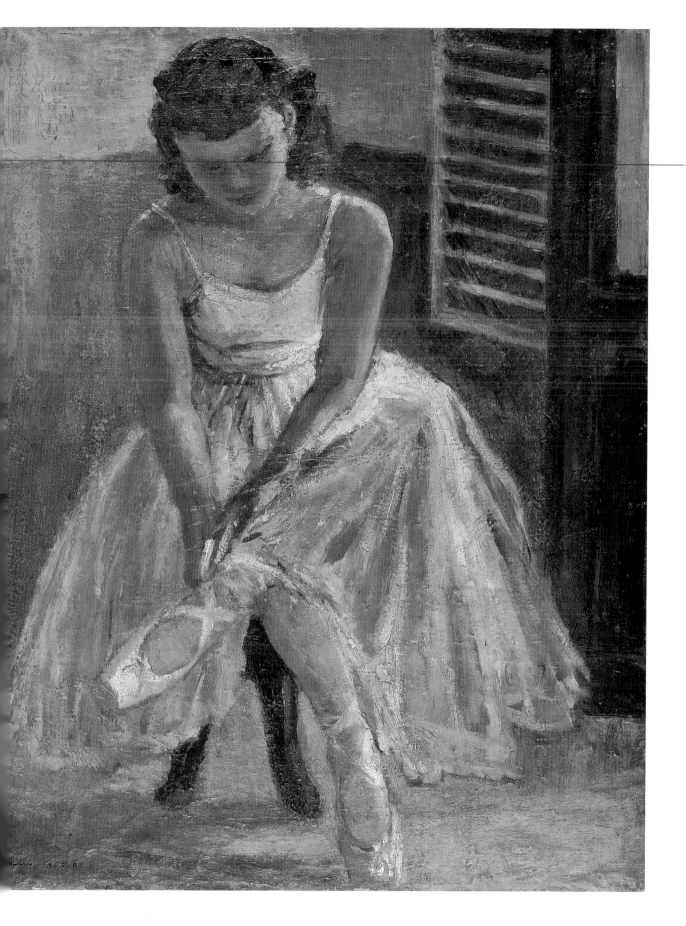

41

天瑞早期作品中最常被提及、稱美的一件。

　　不過，新婚生活也有經濟拮据的一面。得知榮獲「臺陽獎第一席」的榮譽之後，林天瑞夫妻倆興沖沖地前往臺北領獎，但沒想到伴隨獎項的獎金，卻讓兩人等了好幾天才領到，他們心急如焚，理由是沒有領到獎金，他們也就沒法買車票回高雄。

　　事實證明，林夫人的來臨不只為林天瑞帶來許多好運，她更成為他一生最重要的助力與後盾。表弟吳春發曾這麼形容他的表哥、表嫂：

　　　終其一生自求學到進入社會到營造家庭，他的物質生活是非常貧乏，常常是吃完今天的飯而不曉得明天的生活費怎麼來，他一點兒都不放在心頭，但仍不停地繪他那賣不出錢的畫。幸好結婚後娶到一位魔術師做太太，全家的經濟重擔由瑞嫂一肩挑起，瑞哥除畫他的圖以外，家庭的裡裡外外，以及生活的責任，已完全將其拋諸腦外，而交付瑞嫂「設法」擦拭他那盞無形的『神燈』，應付全家大大小小的需求。法力也時有不濟的時候，勉強準備得出來的是一鍋香噴噴的熱米飯，佐飯的是一大碗熱滾滾的「應菜湯」（空心菜湯）。瑞哥照樣會吃得津津有味，沒有怨言，沒有「失志」。這種生活態度真是非常人能思。

▌自古典寫實走向現代

　　1958年，林天瑞夫婦搬到前金區長生街，和同為「高美會」成員的陳瑞福（1935-）共同招生教授繪畫。1960年再搬至民福巷，並計畫成立美術設計中心。三個孩子——長子一白、次子伯二、三子柏山，則在這三年裡接續報到。

　　為了讓兩個年幼的妹妹有上學的機會，儘管設計中心空間不大，林天瑞仍將她們從茄萣老家接來同住；加上協助工作的幾個助手，以及常來聊天論藝的學生、同好，從入晚暢談到天亮，設計中心裡始終人氣旺盛。林天瑞甘之如飴，天瑞嫂也從無怨言。經常做為訪客之一的畫家林

加言（1938-）就回憶說：

1959年因林勝雄的關係結識林天瑞老師。

軍中有假時就來高雄老師家作客，見聞有關藝術之種種。

退伍後因家父嚴厲之反對，二度離家出走，毅然投入林天瑞畫室，工作、習畫、謀生，老師的經濟狀況無法形容，好在師母辛苦賢慧，一手支撐一家八口的生計，其艱苦是可想而知。

1960年在老師家，施明正（施明德之兄）時來作客，從入晚暢談繪畫、藝術一直到天亮。時施明正嘗試抽象畫之創作，大家言談之間才領悟老師飽覽西洋美術史，尤其臺灣美術史之輪廓更是一清二楚。往後辛勤的工作，經濟問題終於有所改善。但施明正就不再看到了。

後來林加言娶了林天瑞的妹妹，成了「瑞哥」的妹婿，但他始終以老師稱呼林天瑞。

這段期間，林天瑞的美術設計與創作活動幾乎並行不悖。在他眼裡，兩者只是手法不同而已，其意義一致。在創作方面，1958年有兩件描繪池邊景色的作品，都展現了成熟、穩健的個人風格與魅力。尤其是入選第十三屆全省美展的〈池邊秋色〉一作，以刀筆併用的手法，採塊面的表現方式，呈顯了池邊林野的自然生意；一些明亮的黃色，隱藏在林木之間，讓畫面推出了空間的層次，也點醒了林間陽光的生氣。不過這件作品，似乎更著力於池面倒影的綠意。倒是同年另有一件題名〈池邊〉的作品，全幅以鳥瞰的視角，畫出了池邊林木楓紅的秋意。

總之，1958年的這兩件池邊之作，在手法、技巧上，都已經逐漸脫逸古典寫實的風格傾向，呈顯較為強烈的個人情感，也是林天瑞走向現代風格的一個先兆。

隔年，林大瑞的〈茄萣海邊〉作品，獲得第十四屆「全省美展」優選獎。1961年再度參展「南部展」，這已是第六屆的「南部展」，林天瑞始終是該展最重要的參與者。

1960年好友陳瑞福結婚時，林天瑞從家具、衣櫥、書櫥到沙發，一手包辦設計製作。類似這樣的工作，始終不斷。

1950年代末期，「五月畫會」與「東方畫會」發動的臺灣「現代繪畫運動」，點燃畫壇革新的火苗，到了1960年代初期，已經形成全島性的現代繪畫風潮。不論是政府主辦的全省美展或私人畫會的臺陽美展，也都感受到這股時潮而投入現代風格的追求與探索。林天瑞1960年參展第二十三屆臺陽美展的兩件作品〈鳥與小孩〉和〈冰箱〉，也正式宣告他個人的創作進入「現代風格」追求的第二個階段。

不同於前一階段作品的「古典寫實」風格，講究的是細膩的筆觸和光線、色彩的追求，這個階段的作品，則明顯地著重在表現個人獨特

林天瑞　池邊　1958
油彩、畫布　73×90.5cm

的思維與作風。分別獲得當年臺陽展佳作和入選的〈鳥與小孩〉和〈冰
箱〉，都是以一種較隨意的手法，框架出幾乎和畫幅四邊平行的兩個形
體，一是鳥籠、一是冰箱。同時為了避免形式上的呆板，這兩個應是規
整矩形的形體，都被刻意地加以變形；如鳥籠的四邊不是那麼方正，而
冰箱中的隔層也刻意的不是那麼平行整齊。在〈鳥與小孩〉一作中，包
括在鳥籠外伸手逗鳥的小孩，都畫得相當寫意，大有「意到筆不到」
的趣味。在這個以茶褐色為主調的畫面中，不管是鳥籠、小孩、小鳥
（黃、綠鸚鵡）或籠中樹枝，都運用一種較為隨興自由的筆法畫出，明
顯地不是那種要求真切寫實的過往作風；畫面的趣味和造形本身，才應
是此刻著力表現的重點。

林天瑞　鳥與小孩　1960
油彩、畫布　73×92cm
高雄市立美術館藏
第23屆臺陽展佳作

　　同樣地，以藍色為主調的〈冰箱〉一作，也是在表現冰箱中食物羅列的趣味，白色的雞蛋、橙黃的芒果、黑色的大魚、灰白的小魚，以及盤中紅色的螃蟹⋯⋯，在在構成一種造形與色彩上的趣味。

　　臺灣1960年代的「現代繪畫」運動，造形的解放與重構，是最主要的特色。基本上，由「五月」、「東方」兩畫會引爆的畫壇革新，逐漸發展成兩個基本的路向：一是由「心象」出發，講究「計白守黑」、「以虛計實」的水墨式抽象，一是由「物象」變形出發的「類立體派」或「野獸派」傾向的半抽象畫風。前者是以大陸來臺青年為主要成員，

【五月畫會、東方畫會】

　　五月畫會、東方畫會為臺灣現代美術史上的重要藝術團體。五月畫會於1957年5月由劉國松、李芳枝、郭豫倫、陳景容、鄭瓊娟、郭東榮等臺灣師範大學畢業生設立，立意效法巴黎五月沙龍之精神，故取名「五月畫會」。1970年代初，因成員發展各異而解散。

　　同樣成立於1957年的東方畫會，由李仲生畫室學生所發起，創始會員包括吳昊、霍剛、蕭勤、李元佳等人。畫會於成立當年11月舉行第一屆畫展，歷經十五屆畫展後，於1971年解散。

　　從引進西方風格到尋求中國現代繪畫之東方性，此二畫會為促進戰後臺灣現代繪畫發展的重要推動力。

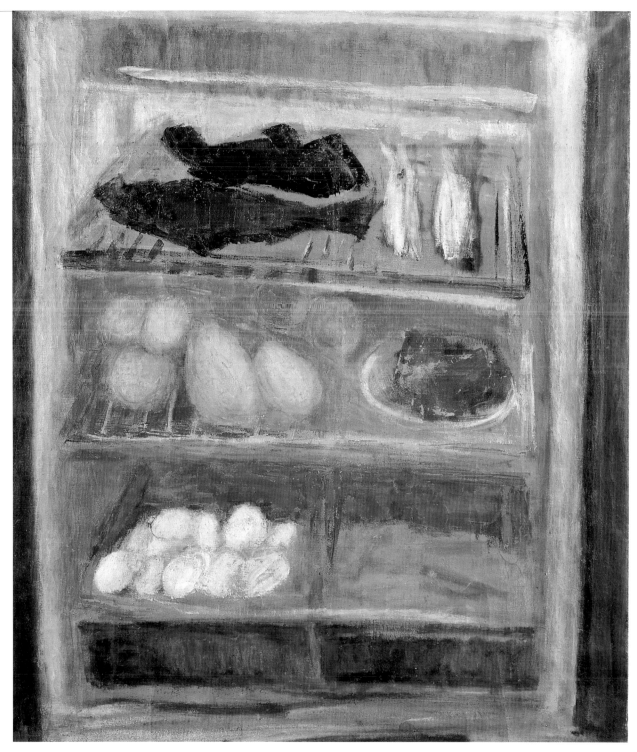

林天瑞　冰箱　1960
油彩、畫布　80×74cm
高雄市立美術館藏
第23屆臺陽展入選

後者則以臺陽畫會、全省美展的本省籍青年為代表。林天瑞走的路向，
自然是以後者路向為依歸。

　　在〈鳥與小孩〉與〈冰箱〉這兩件稍帶表現主義傾向的作品之後，
林天瑞正式告別古典寫實的作風，多元嘗試各種可能的現代表現手法。

Ⅲ·在精神上受到打擊
在創作中得到解脫

戒嚴時期的白色恐怖，帶給純樸的畫家心靈上極大的壓力，乃至精神上的痛苦。但藝術創作治療了現實的創傷，只有在不斷地創作中，林天瑞的精神才得以解脫，藝術的探險才能持續前進。

[右圖]
1965年，林天瑞全家出遊安平古堡時留影。

[右頁圖]
林天瑞 魚（局部） 1966 油彩、畫布 116.5×72.5cm 高雄市立美術館藏

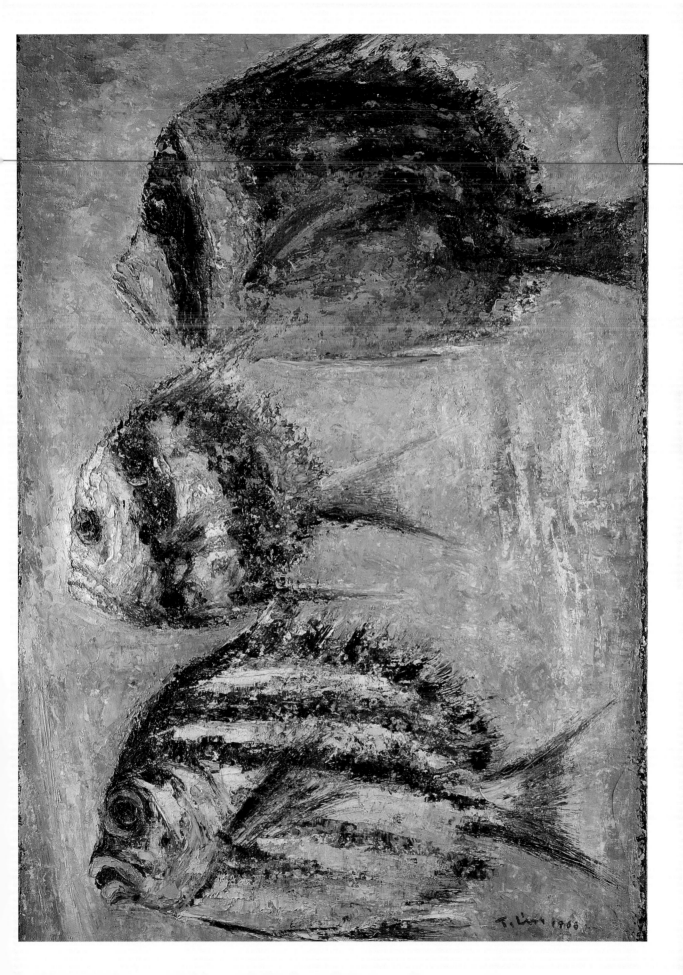

▋一生的陰影

1962年3月，林天瑞和詹浮雲、陳瑞福、張金發、林加言、林勝雄、黃惠穆、劉耿一、王五謝、周天龍、周龍炎、黃明聰等，配合美術節舉行「青年美展」，於《臺灣新聞報》三樓大禮堂展出作品五十餘件，並邀請前輩畫家劉啟祥、劉清榮等人的作品參展。該展獲得當地《臺灣新聞報》的持續報導和評論，林天瑞的一幅〈貝殼〉，還被特寫刊載在報紙上。展覽期間吸引了許多觀眾觀賞。

緊接於「青年美展」之後，林天瑞於高雄市大仁路第一銀行禮堂推出了生平首次個展。當時來訪的觀眾相當多，不過機敏的林夫人總會發現會場裡坐著幾位戴墨鏡的陌生人，看似在看報，但其實可能在監督什麼人。林天瑞一幅描繪向日葵的畫作也被認為有政治暗示，當場要求撤下。為免惹事，他回家後急忙以油彩將畫中向日葵抹除。但是，不安的情緒始終籠罩著心頭。

果然，畫展結束一個多月後，發生了一件事情，造成了林天瑞一生揮之不去的陰影。林加言如此記述這段經過：

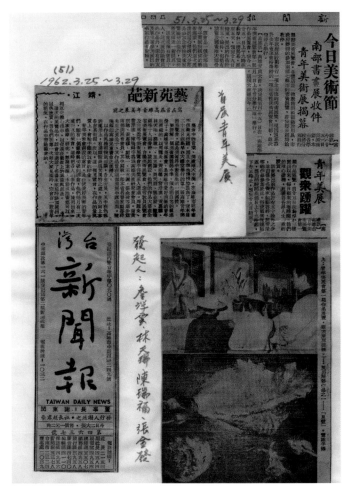

1962年5月許，忽然前金區警察拿來一份公文——臺南軍事法庭的，受文者：林天瑞，二日後報到。突如其來的恐怖，就像世界末日，整個家幾乎崩潰了，情何以堪呀！

報到日我與老師一道坐火車到臺南

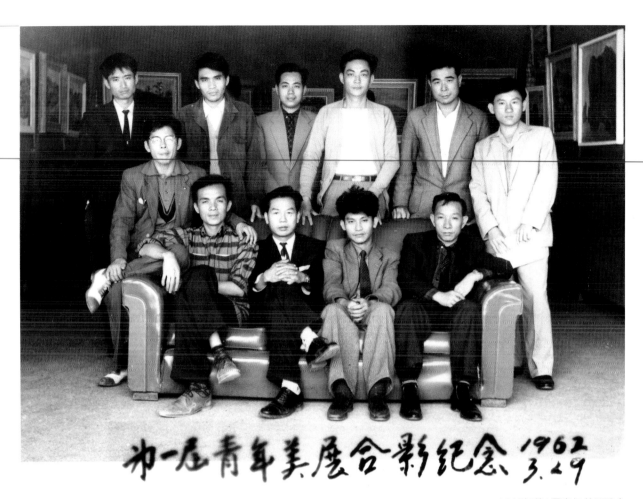

第一屆青年美展合影紀念 1962 3.29

1962年第1屆青年美展時合影。前排左起：黃明聰、陳瑞福、詹浮雲、林天瑞、王水河，後排左起：林加言、劉耿一，右起：張金發、王五謝、周龍炎。

趕緊找到茄萣鄉親至友林振生交代一些「萬一」的後事，而後我倆面無表情從容到法庭報到（法庭在臺南二中後面，為一行刑、槍斃之監獄）。老師從高雄一路來，面無血色、蒼白、徬徨……在心神寒凜不寧之下，由一位少校帶進去審問，我則留在外面。半小時過後，庭門打開了，但不見老師，那位少校就在外面審問我與老師之種種關係，我不怕他是什麼的，直言「我怕他聽不懂國語，要來作翻譯的」，之後一付不悅的表情。再過半小時後，老師終於出來了，臉色與白紙一般，但表情等於「零」。爾後兩人像木頭人回到高雄。事後才知道與施明正之關係而被視為同黨，顯然施明正人已在綠島了。經師母四處之奔波，幸得貴人陳先生之助，才化解冤情，還以清白。

不料翌年，竟然有人以與施明正同獄友之故屢次來勒索，後又經一王姓貴人之關心，整個事件得以落幕，從此過著正常生活，真是阿彌陀佛！但是老師每當看到警察時（查戶口）一直還難以自己。

[左頁圖]
1962年《臺灣新聞報》剪報，報導首屆青年美展訊息。右下圖為林天瑞作品〈貝殼〉。

53

[左圖]
林天瑞　柏山　1966
油彩、畫布　22×17cm
林柏山收藏

[右圖]
林天瑞　伯二　1966
油彩、畫布　22×17cm
林伯二收藏

　　事實上，事情可能比林加言描述得還嚴重。據林夫人自己回憶，被調訊前，林天瑞其實已經做了最壞打算。兩人商量，萬一他沒能回來，只好把兩個妹妹送回茄萣老家，夫人再重新去教舞蹈，賺錢撫養小孩長大……。幸運歸來後，精神大受打擊的林天瑞，夜裡經常難以成眠，且有尿失禁的情況，幸好一位曾姓醫生協助開藥，他才慢慢恢復正常。

　　同年，林勝雄毅然辭去電力公司的鐵飯碗，帶著妻小回到高雄，協助哥哥經營事業。勝雄是林天瑞鍾愛有加的小弟，小他十一歲，他經常對人說：「小時候勝雄常跑到野臺戲的戲棚下睡覺，我總是有辦法找到他，揹他回家。」疼愛之情，溢於言表。

　　勝雄一家人的到來，讓擠著一家五口和兩位妹妹的小小空間，顯得熱鬧而溫馨。林勝雄回憶說：

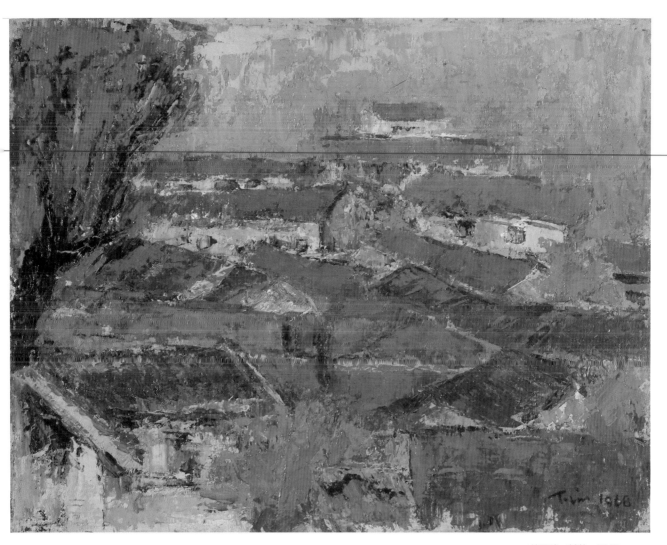

林天瑞　村落　1968
油彩、夾板　23.5×24.5cm

　　五、六坪大的二樓睡著大哥一家五口、兩位妹妹及我有一家四口，
共十一人，是有點匪夷所思。樓下是工作室，晚上還睡著二個工作伙
伴；當時只要有錢賺，無論是什麼工作都做。經過了幾年的努力，生活
也安定下來。

　　大哥是我的老師，也是我的朋友，我們兄弟無所不談，年輕的時
候喜歡聽他談美術，談抱負，談人生，他腦子裡是部活的臺灣美術史。
因為經濟上的改善，米酒頭變紹興，變成洋酒，房子變大了，畫也變多
了，年紀也變老了，就這樣跟大哥一起住了四十年。

　　約於林天瑞開畫展的同時，好友柯錫杰也才剛結束在日本「東京
綜合寫真專門學校」的學業，回到高雄，於《臺灣新聞報》藝文中心舉

行首次個展。和林天瑞一樣，柯錫杰除了逃兵被追緝的經歷，也承受了「二二八事件」前後政治壓迫的生命烙痕，他們聚在一起有談不完的話題，也都對藝術充滿期待。藝術似乎是讓他們得到完全的解脫與發洩，給予他們精神上真正自由的唯一天地；反之在生活上，他們則都有一份「自嘲嘲人」、「遊戲人間」的狂放意味。他們兩人，加上主持《臺灣新聞報》藝文中心的主任林今開，因為生活上的不拘和對藝術的執著，被合稱為高雄藝壇的三個「瘋子」。

抽象抒感與具象寫實間的擺盪

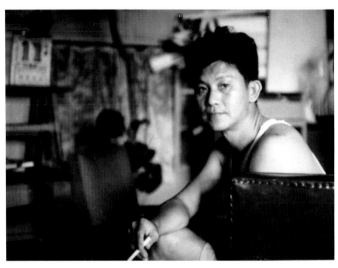

1963年，當柯錫杰在藝評家顧獻樑（1914-1979）教授推介下，移往臺北發展的同時，林天瑞又先後在臺中王水河開設的南夜咖啡室三樓展示廳、高雄臺灣新聞報藝文中心，舉行二、三次個展，顯示他的創作熱誠方熾。《臺灣新聞報》也以連續兩天的專欄篇幅加以報導、評論。

展品中，作於1962年的〈菊花〉，運用一種粗短的線條，組構出菊花、花瓶與背景；全幅幾乎分不出物象與背景的確實分界，畫家將畫面視為一個整體，表現出這些色層間緊密的關係。物象只是作畫時的一個「畫因」，做為創作的起點；物象的「現實再現」，不再是目的，也不會是創作的終點，形色自有它自足的身分與意義。

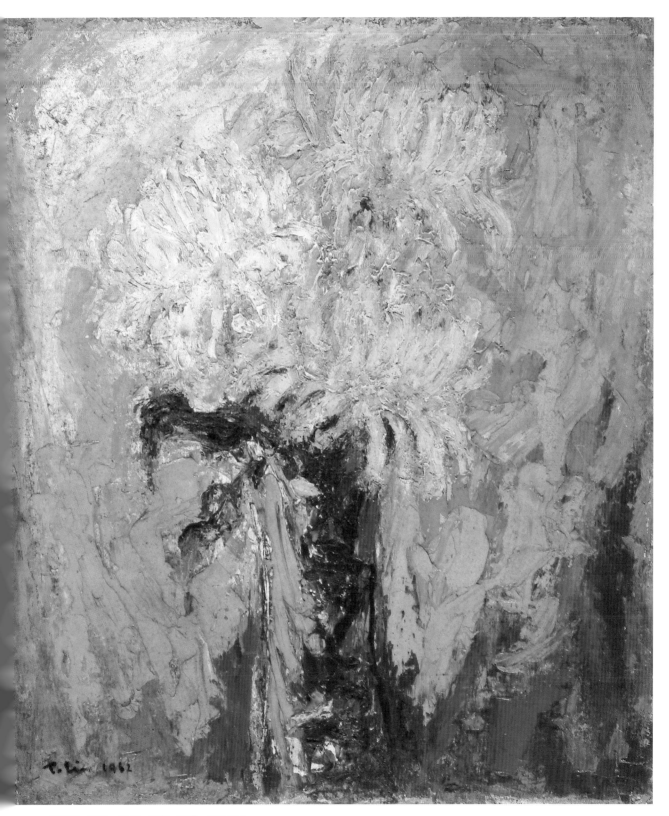

林天瑞　菊花　1962　油彩、夾板　60×54.5cm

同樣作於1962年的〈野薑花〉，或許物象還在，但可以看出林天瑞以畫刀堆疊出來的肌理，白色的花朵，不再是細細的描繪外形，而是一種印象式的存在；黑色的花瓶及葉片，也是用旁邊背景的土黃顏色來加以覆蓋，然後留出形狀，幾與同色的桌面也連成一體。至於左側的兩個水果（黃檸檬），就是兩坨厚厚的油彩表意性的示出，這種手法，已經脫離古典寫實和印象派，而帶著野獸派的意味。

至於1963年的一件〈瓶花〉，應可視為這個時期的靜物畫代表。全幅以帶著淡淡茶褐色的黑、白、灰三個色階，畫出原本應為多色多彩的瓶花、水果風采。在形體寫實、色彩抽象的創意下，全幅顯然充滿了一種猶如泛黃黑白老照片的歲月滄桑之感。尤其畫面左下的一顆橘子，完全是灰色調，枝葉則為黑色，和旁邊有把手的黑色瓶身相互輝映；再加上瓶中幾朵特別突顯的白花，讓人仍有陽光強烈的感受。這件作品，曾在1963年的第二、三次個展中現身，可惜原作已下落不明。

在這段帶著「現代繪畫」探索意味的階段裡，一些以海中生物為題材的作品，也特別引人注目。事實上，早在1954年，林天瑞便有一件題名〈魚〉的作品，獲得第九屆全省美展特選第四席，同年也有一件同名作品參展第二屆南部展。至1957年，又有獲得第六屆全省教員美展理事長獎，以及參展第五屆南部展的作品，也都題名為〈魚〉。

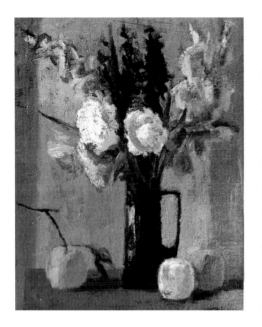

林天瑞1963年的作品
〈瓶花〉

不過，進入60年代之後，林天瑞這些海中生物的作品，已經逐漸脫離「靜物畫」的概念，而是帶著更多造形與想像的創意。如1962年的〈群〉和〈魚群〉，一些看來優游於海中的魚群，已經不是一般現實世界中可能的「寫生」，而是對海底世界的一種想像與呈現。與其說林天瑞是參考一些海底攝影取得的照片，不如說：林天瑞根本就是以想像的方式，來進行畫面的構成；同時畫面構成的意義，也已遠遠超越對魚形本身寫實描繪的講究。這些魚本身的造形，加上數尾、乃至不同種類魚群在畫面上的排列構成，讓魚的「靜物畫」意義不再，而是一種活生生的生命樣態，或是一種魚的符號的排列。

【野獸派】

野獸派（Fauvism）為興起於20世紀初的一支畫派，以馬諦斯（Henri Matisse）、德朗（André Derain）等為代表畫家，其用色鮮艷、筆觸狂放而構圖簡略抽象，可視為梵谷（Vincent van Gogh）、高更（Paul Gauguin）之後印象派與秀拉（Georges Seurat）之點描派（pointillism）的極端發展。

「野獸派」一詞，出自藝評家牟雪爾（Louis Vauxcelles）對1905年巴黎秋季沙龍上野獸派畫家首次展出的評語。由於其畫作的色彩與筆觸暴烈，與並置展出的義大利文藝復興雕刻家唐納帖羅（Donatello）的雕塑作品形成強烈對比，牟雪爾因而脫口驚呼：「唐納帖羅被一群野獸包圍了！」「野獸」（fauves）這個帶有貶意的名詞，後來便成了這群以馬諦斯和德朗為首，另包括杜菲（Raoul Dufy）、烏拉曼克（Maurice de Vlaminck）、皮伊（Jean Puy）等畫家的代稱。

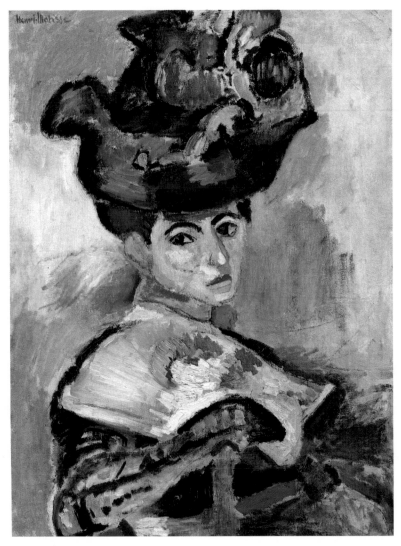

雖然野獸派「把一桶顏料朝眾人臉上潑」的畫風所引起的猛烈抨擊，數年之後漸趨緩和，但1908年以後，原聚集在野獸派旗幟下的畫家們各自有了新的方向，做為藝術運動的野獸派，遂在曇花一現後歸於沉寂。

[上圖]
馬諦斯　戴帽女子　1905　80.7×59.7cm　舊金山美術館藏

[左圖]
野獸派宗師馬諦斯

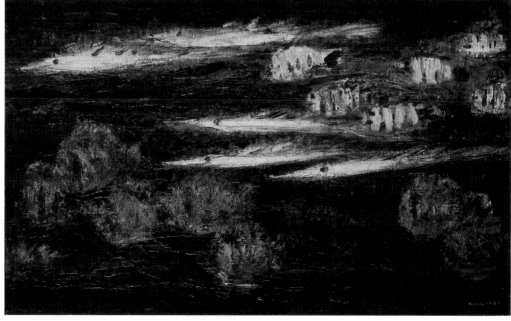

[上圖]
林天瑞　群　1962
油彩、畫布
45.5×53cm

[下圖]
林天瑞　魚群　1962
油彩、畫布
72×116.5cm
第50屆臺陽展展品

這種以畫面構成為主要的訴求，不完全是自然寫生或寫實的傾向，在1962年的〈蟹〉和1963年的〈貝殼〉中，也都可得以證見：畫家將畫面的形色構成、肌理質感視為主要的考量，而不在擬物之真、寫物之形之「寫實」思維。其中〈蟹〉作尤為此時期的重要力作，這件作品，將幾隻（應是四隻）螃蟹正反並置（最下方一隻是肚子朝上的反置），加上螃蟹的大螯和蟹爪，形成畫面糾纏交錯的構成；而幾乎是黑白兩色的螃蟹，和背景橘紅的色彩，成為相互烘托、暗示的力量，螃蟹不紅，也有了紅色的聯想。這是一件肌理豐富、層次多樣，又造形緊密的佳構，幾乎接近抽象繪畫的風格。

既然已經接近「抽象畫」的風格，為什麼不直接走入「抽象畫」的創作呢？林天瑞在一次接受訪談中曾表示：「抽象的畫法是須精神性很強的，如果把繪畫和生活分開就可以辦得到……；而我時時生活在現實生活中，當然選擇具象的畫法。」因此，在「現代繪畫」的追求中，林天瑞始終在保持具象的大方向中，進行多元的嘗試。

追求「現代」表現的意圖及作為，整體而言，以風景畫最為明顯。1962年的〈左營紅磚厝〉，表面看來還是一

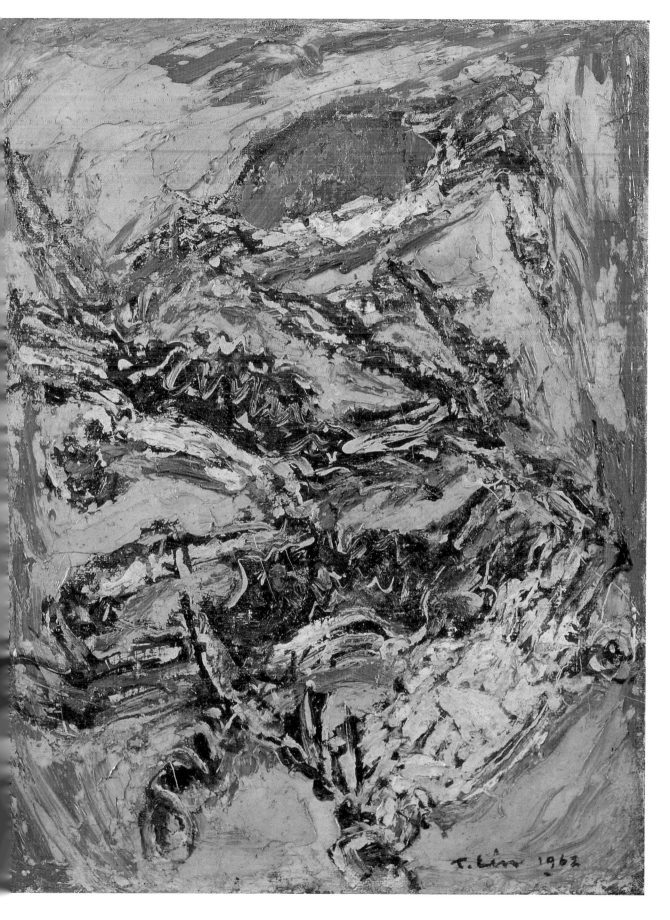

幅純粹的寫生、寫實之作，但事實上，從天空藍色的處理，明顯就不再是真正自然天空的寫實。毋寧說：這個以黑為底色再重疊於上、接近寶藍的色彩，其顏色的選擇及存在，真正的目的和考慮，都是為了襯托前方古厝磚紅的美麗，而非再現當時的實景。1963年的〈黃昏東海岸〉，是參加第二十八屆臺陽美展的作品，全幅以紅、黃兩色為主調，描繪出占有畫幅三分之二大小的天空，夕陽滿天的壯闊景象。夕陽的光輝，染紅了海面，也染黃了前景的沙灘；背光的岸邊山體和前景林木，都成了灰暗的黑色。在看似寫實的景致中，其實更多的是畫家主觀意念的表達

林天瑞　左營紅磚厝　1962
油彩、畫布　38×45.5cm

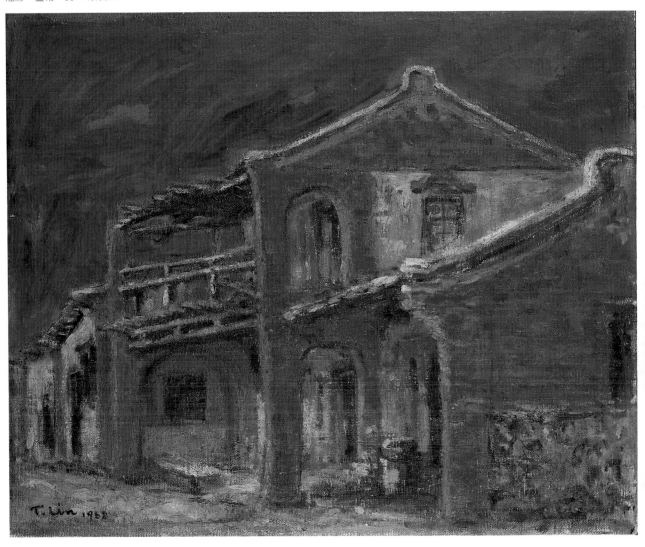

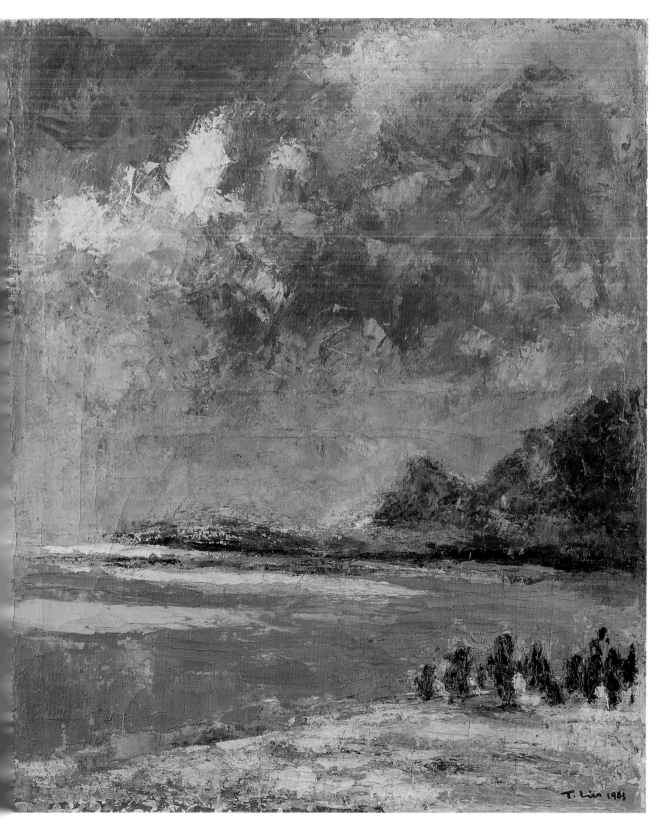

林天瑞　茄苳風景　1964
油彩、木板　71.5×90cm
臺北市立美術館藏
第27屆臺陽展展品

和營造。而1964年的〈茄苳風景〉，則從天空、遠景沙灘、近景路面和
房子的牆面，都是接近黃種人皮膚的色調，可見不是寫實的自然色；其
目的，也是在搭配聚落屋頂的紅色。這件作品，帶著某種幾何分割的趣
味，相當扎實有力，有類近立體主義的效果，令人喜愛。

　　1964年，林天瑞以在「臺陽美展」中持續且傑出的藝術表現，獲得
「臺陽美術協會」的認同，成為正式會員。

▋創作與設計並行不悖

　　林天瑞顯然是少數能夠將純粹創作與美術設計兩面俱到的人。這

兩個領域在別人看來或許相互衝突，但林天瑞卻對此毫無顧忌。這自然和恩師顏水龍的藝術理念有關。這點也展現了他的先進與超越之處，日後的藝術世界，正是朝著消弭純粹藝術與實用設計之間的界限發展。林天瑞所領導的年輕藝術工作者，在他的鼓勵、教導下，既是設計的好幫手，也是藝術創作的好夥伴。他們經常共同優遊於藝術與設計的領域中，自得其樂。

林天瑞1968年的桃源別館
設計圖

1966年，在林天瑞的領銜下，集合了林勝雄、郭鏡川、郭慶三、周龍炎和林加言的「林天瑞美術設計中心」正式成立。這五位平時一同工作、創作的夥伴，其實也是林天瑞一手培植的藝壇新人。他們在「臺灣新聞報畫廊」舉行聯展，展覽名稱即是「林天瑞美術設計中心畫展」。對林天瑞而言，這種將「美術設計」和「畫展」同時並舉的作法，幾乎和「吃飯」、「喝酒」一樣自然，無須二分；但在當時仍舊講究「純粹

藝術」的藝壇眼裡，卻有些不以為然。

即如受邀自臺北南下，為畫展進行「畫評會」的顧獻樑教授，也含蓄地認為：「一般人以為『繪畫』與『設計』是很接近的，其實是很衝突。我一直在擔憂，林天瑞先生有了『設計』，會不會葬送他的繪畫？」他表示，在國外，畫家如果需要在作畫以外謀生計，寧可做苦工過日，也不願做和繪畫有關的活計，以免傷害繪畫創作。並舉出高更寧可修理電線桿也不願幫人畫肖像畫的例子。

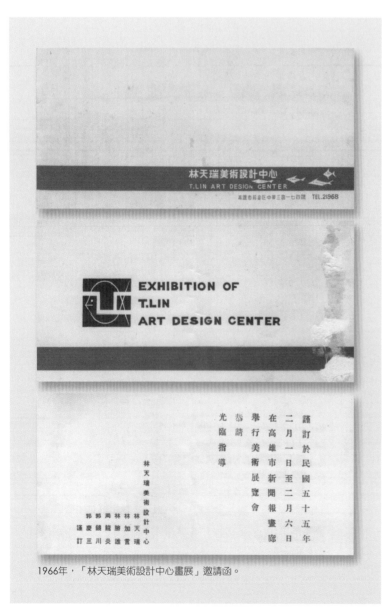

1966年，「林天瑞美術設計中心畫展」邀請函。

不過顧獻樑也說：「一年以前，林天瑞等六位畫家為了生活，他們在高雄共同創辦一家『設計中心』。現在，他們居然還能辦這麼一個豐富畫展會，可見，他們的藝術生命並未為『設計業務』所掩埋，這實在是十分難能可貴的。」

儘管如此，顧獻樑仍從當時臺灣普遍流行「抽象畫」的觀念，認為這個畫展「未能完全趕上時代」。同時，他也如此評論林天瑞的個人藝術：「他的畫雖然是寫實的，但是用色並不寫實，如全綠、全黃，都不是自然界的實境。他的繪畫誠摯而真情，繪的全是他所喜愛的東西，尤其是魚類。只嫌他太拘謹，希望他放大膽；他的為人也是如此，應該多一點變化才好。」

面對這類批評，林天瑞始終

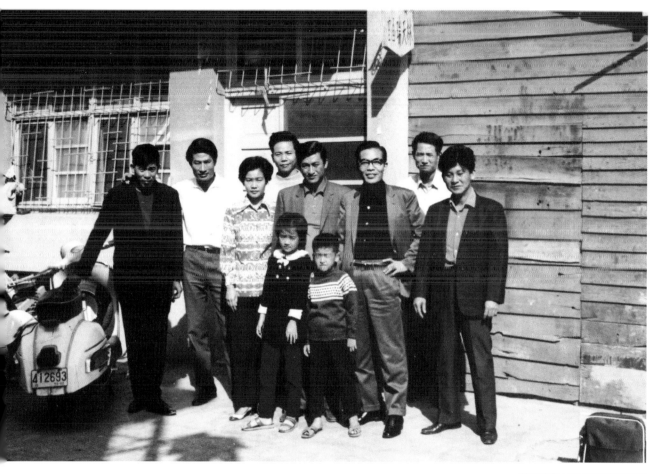

林天瑞等人於民福巷的林天瑞
美術設計中心前合影。左起為
郭慶三、吳春發、林沈芳枝、
黃潘培、林勝雄、日友人、林
加言、林天瑞。

「敬謹受教」，維持他一貫謙遜溫和、微笑以對的態度；他有感於顧教
授的善意批評與建議，但同時也有自己的定見。

　　出生於高雄鄉下茄萣海邊的林天瑞，曾為了在學識上更上層樓，
而堅拒接下父親成功的糕餅事業；工業學校土木科畢業時，他也大可當
個土木工程師，就此獲得穩定的工作，但他又寧可到臺北學習藝術；到
了臺北，也有工藝推廣中心固定的工作，他卻又選擇離開這個人人嚮往
的首善之都，回到大高雄，重新開始一切。在看似什麼都不在意的外表
下，林天瑞始終有自己堅定的意志，一路隨著自己的選擇前行。

　　生涯選擇如此，藝術風格亦然。在眾人視藝術為一種「純粹的學
術」，執意和生活、現實脫離牽扯的時代，無意追尋所謂「時代的潮

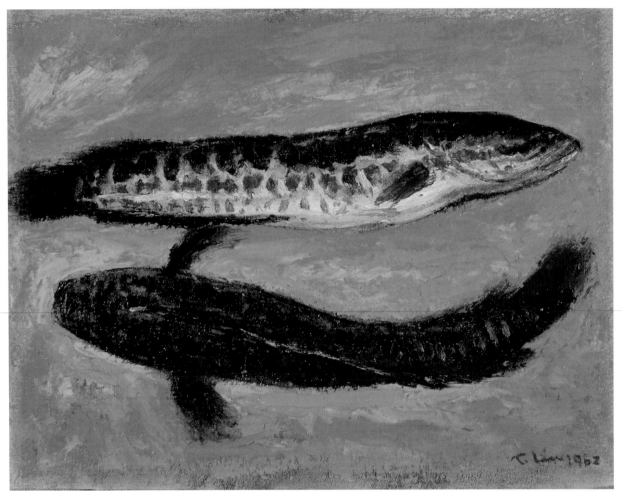

林天瑞　鱧魚　1962
油彩、夾板、紗布
30×38.6cm

流」的林天瑞，視創作為一種與生俱來、自然而然的工作，一切從生活
出發、一切從生命出發，不論是畫一幅畫或是設計一件壁畫，乃至製作
一個衣櫥、桌椅……，其意義都是一致的。表弟吳春發就說：

　　一般釣客沉迷於什麼溪釣、海釣、磯釣，因為他們把它當作是一種
休閒。而瑞哥一生沉淫於繪畫世界裡，到底是為休閒或是工作？讓人摸
不到就裡。說是休閒，繪畫實際上是他終身的工作；說是工作，很難看
到他的畫賺進一分半角。直到晚年，因臺灣經濟起飛，教育水準提高，
漸漸有人將閒錢收藏藝術品，瑞哥的作品受社會的肯定，欣賞者眾，時
能賣出大錢。但這是他作品的附加價值，他內心上並不在意。

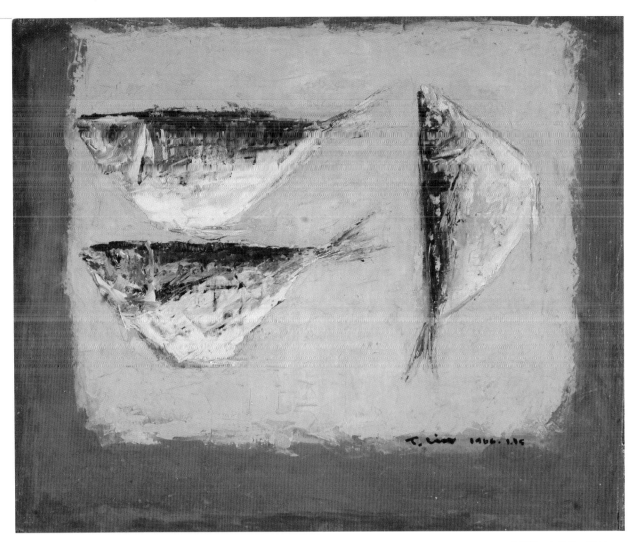

　　工作閒暇，林天瑞也經常抽空回茄萣老家，一來寫生，二來探訪親
友前輩，為他們畫像。日後成為知名書法家的表弟薛平南，就回憶說：

　　瑞哥是我的大表哥，我們相差十六歲，理應有不小的代溝，但由於
他隨和率真的性情，又有寬厚的襟懷，很自然的成為我表親中，最敬愛
的老大，……

　　……大概在我初中階段，瑞哥常回茄萣寫生，也為長輩畫像，我家
大廳祖父的油畫，就是這時期的作品，而瑞哥的出現，已然成為我的偶
像。

　　「林天瑞美術設計中心畫展」舉行的同年（1966），林天瑞又與

[右圖]
林天瑞　裸女　1968
油彩、夾板　70.5×45.5cm

[右頁上圖]
林天瑞　三地門風景　1968
油彩、夾板　24×33cm

[右頁下圖]
林天瑞　相思樹　1966
油彩、畫布　25.6×19.7cm

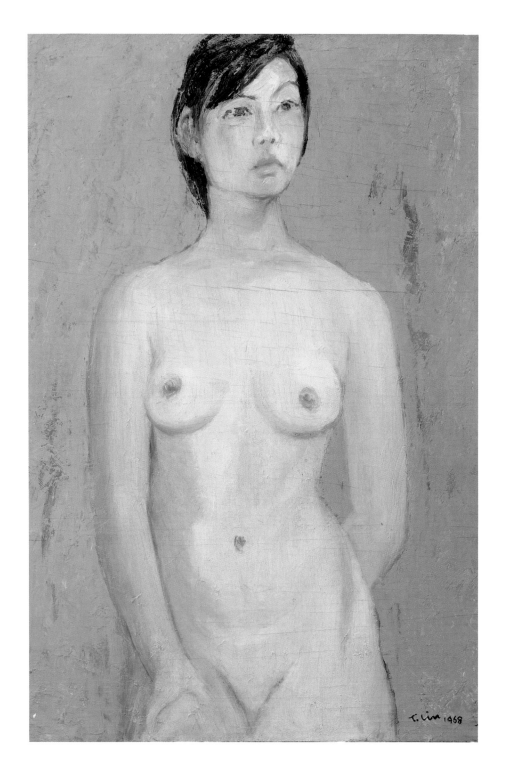

劉啟祥、張啟華、施亮、陳瑞福、詹浮雲、張金發、王五謝、詹益秀、
劉耿一等創立「十人畫展」。隔年，再舉行第二屆展。

　　1968年是林天瑞「現代風格」風景畫作的一個高峰，〈海〉、〈三

地門風景〉、〈月世界〉、〈崗山頭〉都是這一年的作品。雖然仍不脫現場寫生的可能，但畫面的處理都是一種主觀意念的呈現，如橫長構圖的〈海〉，以細膩的色層變化，呈顯出開闊的景像，海、天、沙灘，再加上黑色細筆點出的遠方的防風林和近景的礁石，一般說法的「海天一色」，在這裡則是「沙天一色」，全幅以白來串聯呼應，達成協調：天上的白雲、沙灘的白沙、海岸及礁石旁的白浪……。全幅一個統調的畫法，在〈三地門風景〉一作中也可得見；全幅都是不同的綠色，天是粉綠、山和近景是深綠、原野是黃綠，只有在近景前方隱藏了一些磚紅，給人村落屋頂的聯想。這種以單一色調畫成的作品，不流於單調，需要的便是細膩的

色層變化與豐富的畫面肌理。〈月世界〉也是類同的手法畫成，以灰藍色為主調，讓人自然聯想成月光下的夜晚景致；但是否真是夜晚？其實已無關緊要，藝術家意欲掌握的，是一種畫面的和諧及想像的創意，而非實景的再現。〈崗山頭〉一作，基本上，還是以黃綠色為主調，但配合天空的白，和映現著天空的溪流水面，再加上一點山壁的土黃。這種構圖的奇趣和色彩的配置，都可見林天瑞獨特的創意思維。

此時，林天瑞的事業、家庭，均已逐漸穩定，經濟上也開始大幅改善。他因此萌生了再進修、充電的想法。

[下圖]
林天瑞 柑杍 1962
油彩、夾板 38×45cm

[右頁上圖]
林天瑞 月世界 1968
油彩、木板 88.5×129cm
臺北市立美術館藏

[右頁下圖]
林天瑞 崗山頭 1968
油彩、夾板 22×27cm

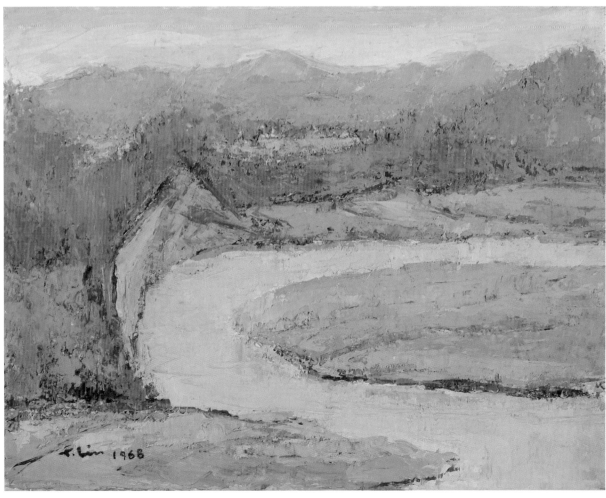

IV · 生活即藝術
藝術即生活

顏水龍老師「生活即藝術」的教誨，成為林天瑞生命的指標，如何將藝術引入生活，將生活藝術化，林天瑞在自我創作之餘，也透過各種藝術空間的建置，成了臺灣文創、設計界的先驅。

[右圖]
林天瑞赴日前於臺北市旅館前與家人合影

[右頁圖]
林天瑞　太魯閣（局部）　1971
油彩、畫布　52.8×40.5cm

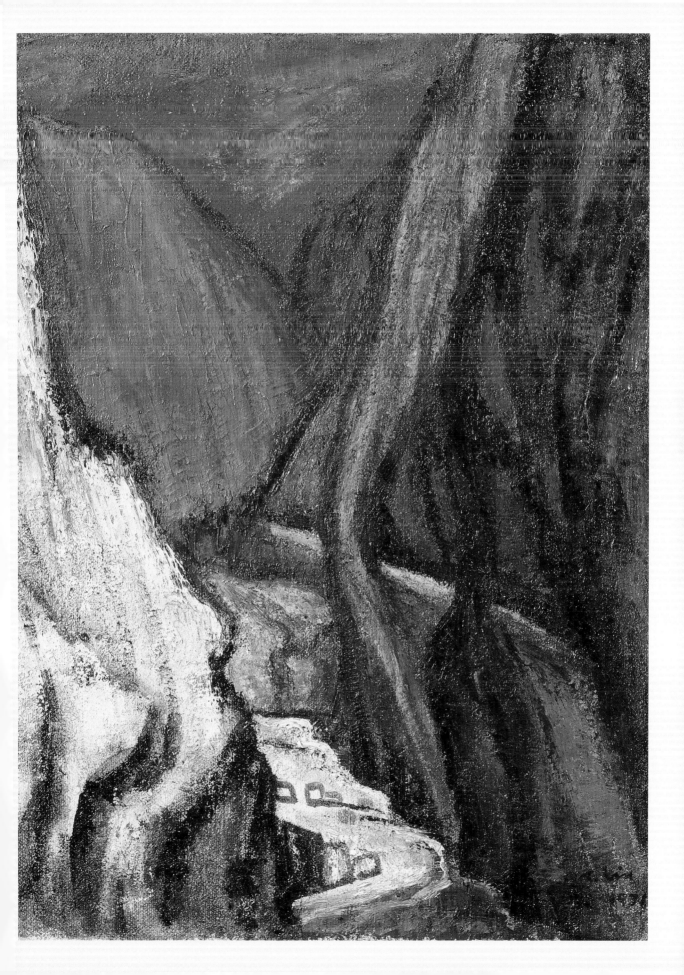

▌旅日考察美術教育和工藝設計

　　1967至1968年，當年曾和林天瑞共睡一床的表弟吳春發，如今已是臺灣大學法律系的畢業生。吳春發就讀臺大期間，便經常進出臺北幾間知名的咖啡店看書、聽音樂、喝咖啡，深為咖啡店裡濃郁的藝文氣氛所吸引的他，畢業後返回故鄉，眼見高雄沒有一間類似的空間，便心生開設一間具特色的咖啡店的念頭。他找林天瑞幫忙，請他出點子、當顧問，也邀請他加入股東。此時林天瑞正有旅行日本的計畫，便答應順道考察日本相關的商店及規劃。

　　1968年7月，林天瑞在臺灣新聞報文化服務中心舉辦他的第四次個展，現場還以「蒂雅克」立體錄音機播放古典名曲，觀眾反應十分熱烈。約於此時，學校也放暑假了，小表弟薛平南在這時找上他，原來在臺北私立大華小學任體育教師的他，想報考藝專夜間部美工科，其中素描成績是錄取關鍵，他特地前來拜「瑞哥」為師，就這樣惡補了兩天，竟然高中榜首。

[左圖]
薛平南　清和　2003　篆書　131×53cm

[上圖]
1981年，林天瑞（右）在當時的臺北省立博物館舉行個展時，與好友吳炫三（左）、薛平南（站者）及藝文記者陳長華合影。

關鍵字

薛平南（1945-）

　　薛平南，書法家、篆刻家，1972年畢業於國立臺灣藝專美工科，1980年代起任國立臺灣藝專、國立藝術學院兼任講師，並曾任全國美展、省展、南瀛獎等之評審委員，以及國立歷史博物館審議委員等。

　　薛平南書法兼擅各體，自1970年代以來舉行多次個展，並先後獲得1982年書法類中興文藝獎、1983年篆刻類中山文藝獎、1995年書法類國家文藝獎等。

林天瑞　古厝　1970
油彩、夾板　23.7×30.6cm

　　薛平南原來也想追隨「瑞哥」的腳步，成為畫家，不過日後轉向書法發展，成為成功的書法家。他雖自嘲「原寄望的彩色人生，遂轉為黑白」，但笑談中仍不掩對表哥的栽培與影響深深的感激。

　　1968年9月2日，林天瑞從臺北松山機場出發，進行前後八十天的日本寫生之旅。對曾經接受過日治教育的林天瑞而言，日本雖是臺灣的殖民母國，確也有一份特殊的感情；日本先進的文化措施與處事態度，也是他決定再向日本學習的重要原因。他的許多師友都是日本人，語言上的溝通也完全沒有問題。

　　在這八十天中，除了臺籍好友，也是知名音樂學者呂炳川一路陪同，也有各地日本友人接待、導遊，讓林天瑞在知識上、情感上都收穫甚多。他把這段愉快的旅途記在日記裡，同時也記下一路上的所見所聞。他在日記的前言中，說明了此行的目的：

此次我訪日之目的，是想見識及了解正在成長中的日本美術，於
國際上占有何種份量，這對於創設美術設計公司的我，是多麼的切要！
因此我必須多訪問一些美術家、畫家，參觀著名的美術館及考察日常生
活所能觸到的美術設計方案，尤其是具有觀光設備的場所更不宜遺漏。
期能盡量吸取他山之石，以備回國以後，盡我所能，貢獻給國家社會。
同時也可藉機隨地寫生、作畫，搜集作品，甚至於開幾次畫展也未嘗不
可。

1968年，林天瑞（左站者）
與音樂家呂炳川參觀日本兒童
繪畫泥塑刻課。

　　從東京、川崎、山形縣、大阪、神戶到京都等地，在二個多月的旅程中，林天瑞除了拜訪畫家、參觀畫展，也考察了一些學校的兒童美術教育和與傳統工藝有關的商店、街頭的喫茶店等。這些對他日後的創作及設計工作，都有許多幫助。例如，他在宇都市的足利銀行本店，看到藝術家森英先生所作的一件大幅壁畫，他深有所感地在日記中寫道：

　　藝術應和大眾融為一體的。過去我曾強調藝術家應負起啟蒙大眾的任務，更應遵循上述條件來從事工作才不失其意義。因此，現代藝術的特色之一是以龐然雄偉的大作品，遺留後世，如此才能產生引人的魅力。有機會能實際去接觸藝術家的作品，同時親眼看到他工作中那種渾然忘我的境界，那種創作的尊嚴，實在令人肅然起敬。

　　更讓林天瑞震撼的，是森英為裝飾該銀行走廊，所作的一件OBJE（物體）陳列品，這是用一塊從日光深山中運來的直徑約3公尺、高3.5公尺的數千年樹頭，整個倒置過來，根朝上，再用銅板就木頭的形態創作。林天瑞從這件作品所獲得的靈感，從日後他的設計也盡量朝向尊重原材質的作法，便可得知。

林天瑞於高雄市立中正文化中
心展場留影，左起為林天瑞、
林侯惠瑛、楊三郎、楊夫人。

旅日期間，林天瑞也四處觀展，如「藤田嗣治追悼展」、「法國
近代名作展覽會」、「羅特列克回顧展」和「林布蘭和荷蘭巨匠繪畫
展」、「佐伯祐三個展」等，許多他景仰已久的畫家的原作，在他心裡
留下了深刻印象。

1968年的〈風景〉一作應是此次留日旅行的產物，風格較為特殊、
色彩較為多樣。這件作品以深藍的天空，襯托著黃、綠相間的山脈，以
及楓紅奪目的林木，中間再夾雜著遠方山腳下隱約羅列的白色村落，以
及近景綠色的原野。這件作品充滿了一種生命壯烈的力量，很有日本風
景的意味。

旅行、寫生、參觀、訪問之餘，林天瑞也在此時舉行了第五、第六
次個展，這些「進軍東京」、在異地所舉行的展覽，無疑對林天瑞形成
了相當大的挑戰與壓力。開幕當天，林天瑞隨後在日記中寫下：「畫廊
在西銀座的後街，這個地區車輛不能停留，車輛很少從這裡經過。街是
靜的，會場更是寧靜，我的畫展也是靜靜的開幕了。⋯⋯每當會場空無
一人，自己一個人面對著那些作品伴著一室的寂靜，內心的衝突也夠受
的。」林天瑞的落寞心情，可見一斑。

[右頁上圖]
林天瑞　風景　1968
油彩、畫布　38×45.5cm

[右頁左下圖]
林天瑞　蟹　1971
油彩、畫布　73×92cm
高雄市立美術館藏
第26屆全省美展邀請作品

[右頁右下圖]
林天瑞　林夫人　1972
油彩、畫布　50.6×40.8cm

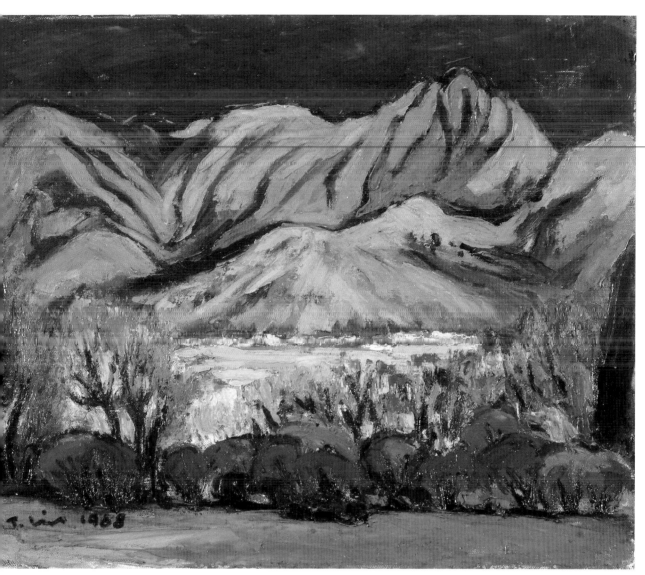

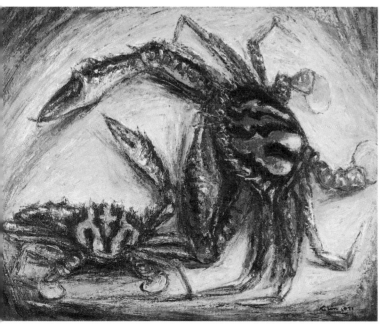

▌巴西咖啡樂室：咖啡＋音樂＋畫作

　　日本之旅結束後，林天瑞於1968年11月21日返回臺灣，重新投入繁忙的工作。回應出國前對表弟的承諾，返國後，他即投入協助高雄市第一家藝文性咖啡室的創設。

　　「巴西咖啡室」於12月15日開幕，參考林天瑞在日本看到的各種喫茶店及「簡速酒吧」、「簡速喫茶店」的作法，選擇於當時最繁華的鹽埕街開店。這是高雄最早的西式咖啡館，也是最早的藝文替代空間，不僅藝文人士可在此品嚐咖啡、聆賞古典音樂，同時兼具畫廊功能，懸

[左右頁圖]
林天瑞的「巴西咖啡室」
室內設計圖稿

掛展示藝術家的作品，林天瑞、林勝雄兄弟和郭慶三、林加言等人的作品，都曾懸掛於此。

由於標榜咖啡來自南美巴西，開幕當天，當時的巴西駐華大使黎伯樂及夫人親臨現場參與，同時當地的政商名流，包括市長楊金虎、省府參議王玉雲等，也都參加開幕，造成港都轟動。

一開始，「巴西咖啡室」的咖啡販賣，有試探市場的性質，每杯咖啡六塊錢，聖誕節期間還有促銷活動；咖啡室也兼賣百樂冰淇淋。此外，也附設畫廊，畫廊的規模雖然小巧，但整齊立體的天花板配有白色的日光燈，牆上貼著毫不矯飾的壁布、不加油漆的壁板，設計別出心裁，氣質高雅。自然都是出自林天瑞之手。

[左圖]
林天瑞　上又　1969
油彩、畫布　25.5×18cm
林上又收藏

[右圖]
柯錫杰（中）至林天瑞高雄家
中拜訪合影

1969年元月，畫廊正式推出首展，陳列了三十幅作品。在林天瑞自己的風景，以及林加言、郭慶三、林勝雄等人的創作之外，更包括荻野康兒的巴黎風景，高森務的雪景，森英線條老練、畫法瀟灑的貝殼，金藤良一的蘋果。可以看出透過這次日本行，林天瑞和這些日本畫家都保持了良好的聯繫與情誼。已成為名攝影家、此時身在美國的柯錫杰，也以人像攝影作品參展。

邀請日本畫家在臺展出作品的同時，林天瑞的作品也受邀赴日參加「日華親善臺灣青年畫家展」。1969年初，他的旅日寫生日記也在《臺灣新聞報》副刊刊出，分成十二篇連載。

由於「巴西咖啡室」的經營相當成功，1969年5月，第二間咖啡室於五福四路開幕，新任巴西駐華大使謬勒出席剪綵。當時臺灣的社會風氣仍屬保守，「咖啡廳」和「冰果室」均屬政府認定的特種行業。林天瑞為避免一般人對「咖啡室」的不當聯想，特別將第二間咖啡室的名稱加上一「樂」字，成為「巴西咖啡樂室」，由此可以見出林天瑞的創意與機智。

「巴西咖啡樂室」從建物外觀，門面的招牌廣告，室內的裝潢、壁飾，乃至點餐目錄，都由林天瑞親自設計，尤其「巴西」兩個字的造型與運用，更可謂臺灣最早的識別系統。這間新店內的裝飾大都採用原木材質，包括櫃檯、屏風及兩幅巨大的木質鑲嵌壁飾，給人一種自然、溫暖而又高雅的氛圍。店中隨時播放西方古典音樂的唱片，每週日上午還有固定的古典名曲欣賞會，往往也是由林天瑞來主持導聆。

店裡最受矚目的設計之一，是分別以〈日正當中〉和〈太陽與月亮〉為題的兩件木質鑲嵌壁飾作品，前者中的太陽、海面、波瀾、帆影……，後者置身林中，抬頭仰望、日月同存的意象，都是用柚木切割成圓形和三角形交錯而成，在抽象中帶著象徵符號的美感。屏風則是用整株雲杉原木加以橫向切割，形成其大大小小的年輪造形。其中木頭中心

1970年，「美侖傢俱裝璜有限公司」開幕。

腐朽所形成的不規則空洞，讓這些木輪產生統一中又富變化的美感。經過藝術家的排列，固定在幾條漆成白色的扁長木柱之上，便形成一座既有隔間、又具穿透性的別緻屏風。

為了替店內注入更多歐洲藝文式沙龍的氣氛，林天臨摹了兩幅畢卡索的巨幅油畫〈戰爭〉與〈和平〉，掛在走道的端景處，牆角還有一座林勝雄的半抽象人體木雕作品。

位在五福四路的這間新咖啡樂室，空間寬敞不少，因而得以舉行更具規模的展覽。開幕第一個月就舉行了「日本名畫家介紹展」，參展畫家包含水彩畫家荻野康兒、高森務、森英、金藤良一、仲野達三、伊藤武春及水墨畫家（南畫家）山本榮雲、日本畫畫家結城天童、版畫家阿部功雲、菊地隆知，以及油畫家林建樹等人的作品，其展出國外畫家原作的陣容之大，在當時的高雄可說相當罕見。

咖啡室的業務與繁忙的設計工作，並未剝奪林天瑞對藝術學習與創作的熱忱。求知不落人後的他，於1969年10月通過日本武藏野美術短期大學通信教育部的入學申請，成為美術科特修生，以函授方式進行學習與接受指導。這年他四十三歲。

[右頁左上圖]
林天瑞　黃衣　1972
油彩、畫布　33.5×24cm
吳泰輔收藏

[右頁右上圖]
林天瑞　一白　1985
油彩、畫布　41×32cm
林一白收藏

[右頁下圖]
林天瑞　貝殼　1974
油彩、畫布　24.2×33.8cm

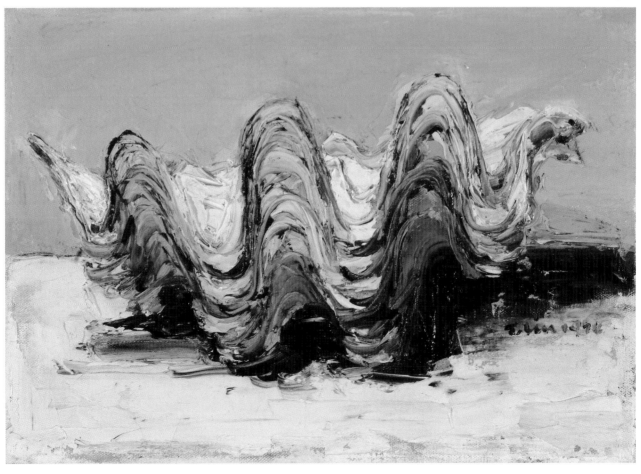

〖林天瑞的家具設計繪圖〗

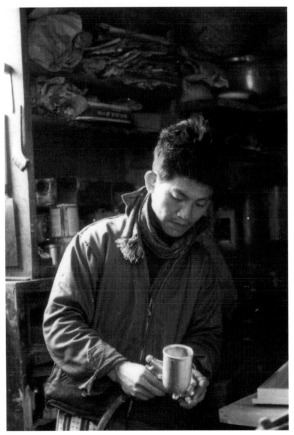

[上圖]

在設計工作室中的林天瑞

[左右頁其他圖]

林天瑞的家具設計手稿

91

[左圖]
1969年，第13屆南部展於高雄《臺灣新聞報》文化服務中心畫廊舉行。前排右起：林天瑞、尚可、許成章、劉啟祥、呂素蓮、不詳、劉清榮、張啟華、詹浮雲、林有涔，後排右起：李孔泓、郭茂己、郭慶三、洪德貴、黃顯東、簡朝抵、胡振武、詹益秀、徐祥、胡天泰、王五謝、黃惠穆、黃明聰。

[右圖]
林天瑞　少女　1972
油彩、畫布　80×65cm
林寸丹收藏

[右頁圖]
林天瑞　紅玫瑰　1969
油彩、畫布　50×38cm

　　1970年，臺灣社會正因外交挫敗而進入轉型階段，鄉土意識逐漸高漲，向外張望的眼光，逐漸落實於自己腳下的土地。在文化上，這是所謂「鄉土運動」展開的時期。在公司業務於穩定中持續發展的此時，林天瑞決定再與親友合資，擴大轉型為「美侖傢俱裝璜有限公司」。

▌小園：藝術介入空間的典範

　　在經驗的累積下，70年代以後的林天瑞，在生活和工作上都漸趨順遂。適逢好友呂炳川自日本取得博士學位，學成歸國，林天瑞即讓幼子柏山跟隨他學習小提琴。

　　1971年，林天瑞與幾位美術界同好，共同組成「高雄市美術協會」，並正式向政府立案，由宋世雄擔任首屆理事長，林天瑞膺任常務理事。同時，他也獲邀加入高雄市南區國際獅子會，讓他得以接觸各行

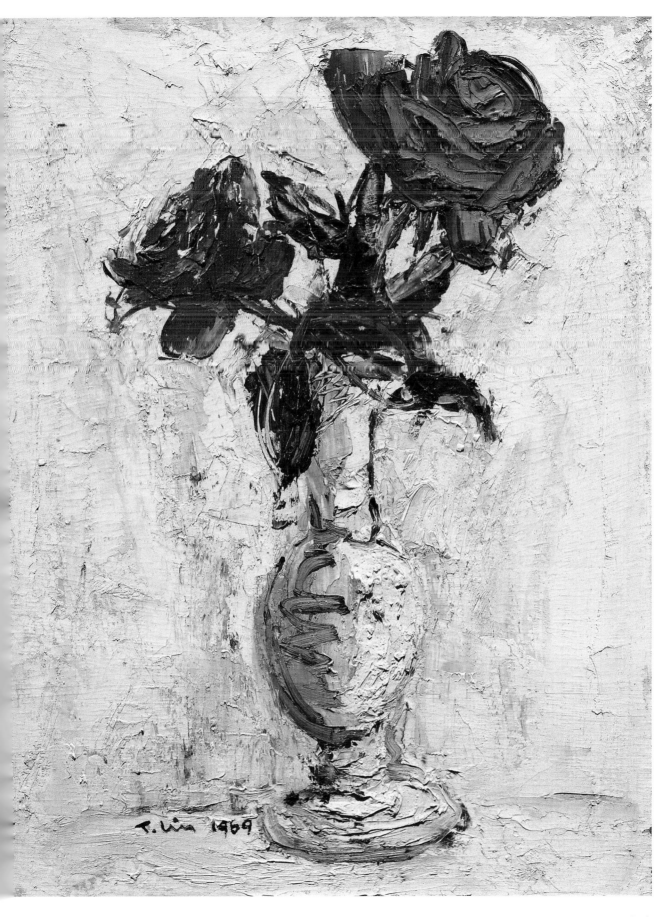

T. Liu 1969

各業的社會精英；隨後他也在獅子會的具名協辦下，於1972、1974年舉行第七、八兩次個展。也由於獅子會的贊助，林天瑞設計了西子灣公園的大型花鐘，成為當時高雄市的熱門景點。

當時林天瑞在設計界的名聲，幾乎超越了他在藝術上的地位。而他也以傑出的設計能力，融入獨特的藝術品味，為高雄留下了許多足以不朽的作品。在這些可謂臺灣最早的藝術介入空間的典範中，「小園」日本料理店的設計尤值得一提。

1975年，一位經營日本料理店的林姓老闆，特別委託林天瑞設計坐落在高雄文武二街的本店。這位有著日本夫人的老闆表非常欣賞林天瑞的獨特設計風格，因而這個委託完全沒有預算限制，也無須事先報價，這個在絕對信賴下進行的委託，就是持續營業至今的「小園」日本料理店。

1978年由高雄南區獅子會捐贈、林天瑞設計的西子灣公園花鐘。

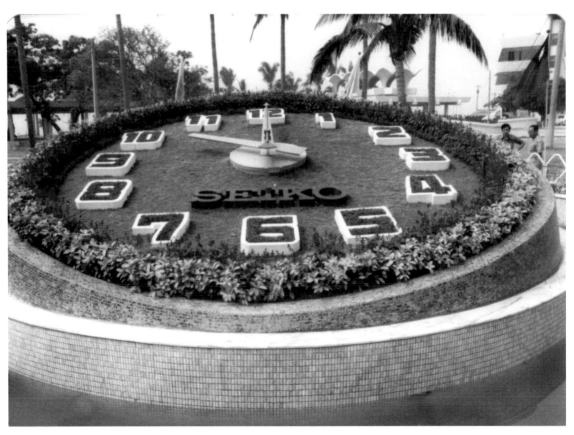

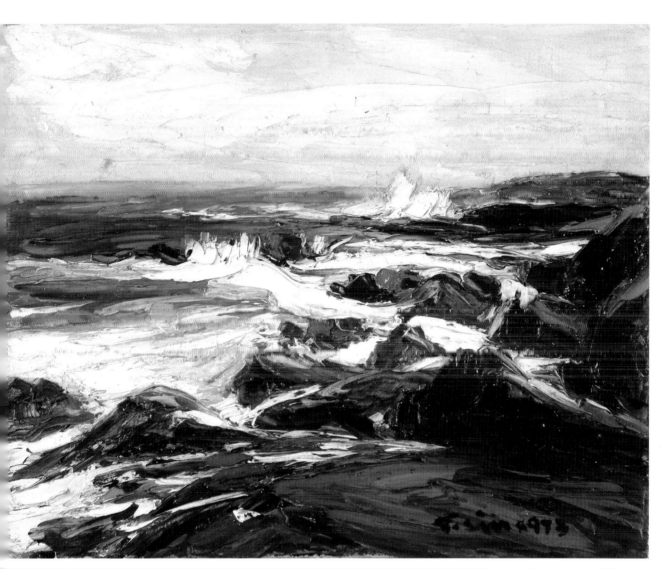

林天瑞　海　1973　油彩、畫布
22.5×27.5cm

廖繼春1971年寄給林天瑞的賀卡

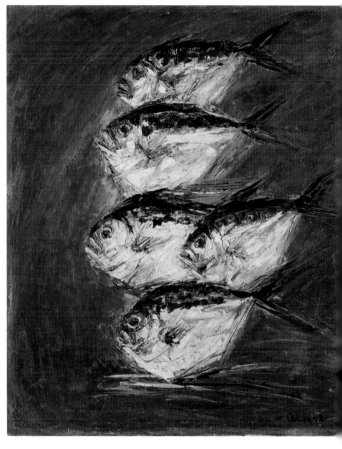

[左圖]
林天瑞設計的小園日本料理
店牆上的石板浮雕

[右圖]
林天瑞　皮刀魚　1973
油彩、畫布　50.5×40.4cm
何俊盛收藏
第40屆臺陽展展品

[右頁上圖]
林天瑞　睡蓮　1974
油彩、畫布　24×33cm

[右頁下圖]
林天瑞　歸園　1979
油彩、畫布　73×92cm
吳泰輔收藏

「小園」的設計涵蓋外觀與內部，內部設計以木質為主，搭配局部瓷磚和石片，動線清晰、線條簡約，配上柔和的燈光，讓來賓有一種舒適、放鬆的「家」的感覺。林天瑞從整體考量店裡的所有設計，二樓包廂的所有門柱，均是以整支雲杉加以煙燻處理，流露出特殊木紋的趣味；而這樣的手法，也被用來設計一樓幾條有著魚形的木雕壁飾，木紋化為水紋，十分巧妙。從「小園」的標準字到桌上的牙籤罐，也無一不是出自他的手筆。

除了後來因鄰居改建而被破壞的外牆三層樓高馬賽克壁畫之外，「小園」入口的玄關水池、內部的櫃檯、屋頂、隔間、壁飾、桌椅等的設計，至今均仍保持原貌。其創意與匠心，即使以今日的設計眼光來看，仍十分新鮮。

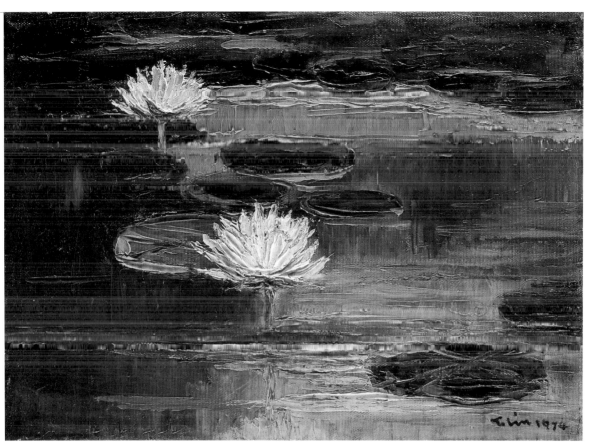

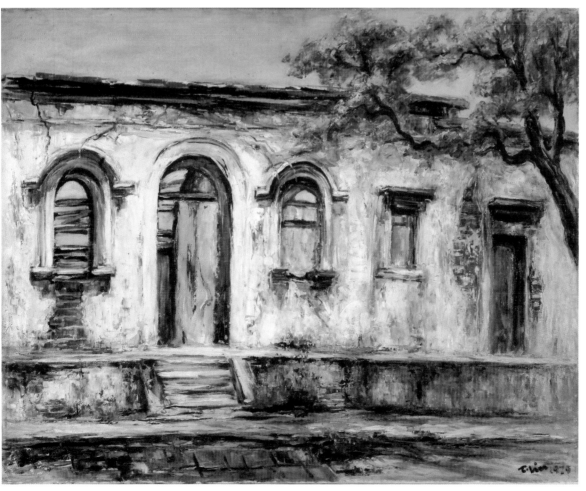

V・內省心源，外觀世界

在現實生活中，林天瑞像一位播撒藝術種子的園丁，他影響身邊的許多親友、子弟，走上藝術之途，不論是繪畫、設計、音樂、書法……。在林天瑞自己的繪畫創作上，陽光、海洋……永遠成為畫面最耀眼的標誌，藝術隨著生命成熟，各種榮譽也自然加諸他的身上。

[右圖]
1992年，林天瑞於積禪藝術中心舉辦個展時留影。

[右頁圖]
林天瑞　鐘樓（局部）　1982
油彩、畫布　72.5×60cm

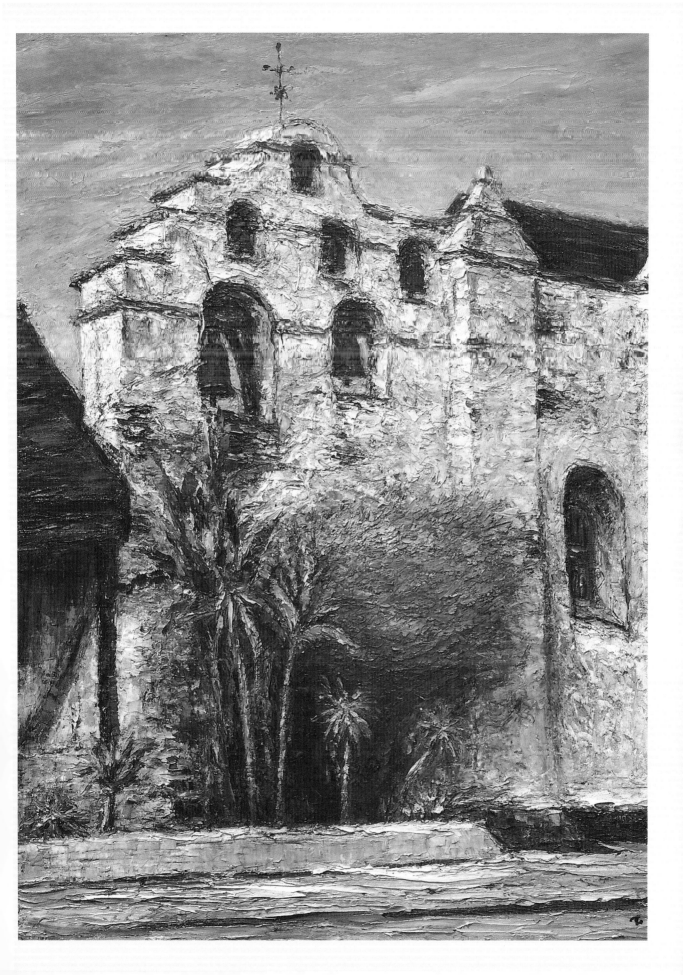

原真自我與海洋的對話

　　70年代是林天瑞設計事業的高峰，但他並未因此中斷自己的藝術創作。除了早已是「臺陽美展」的正式會員，每年都要送作品參展之外，自1972年起，他也成為「全省美展」的邀請畫家，每年參展。此外，「中日美術交流展」持續舉辦，只要每回日本畫家前來高雄，在出面招待的在地畫家中，能飲的林天瑞總能讓場面熱絡、親和，賓主盡歡。

　　得閒時，林天瑞則在夫人陪同下四處寫生，於老家茄萣、臺南古城、墾丁海邊、佳洛水、恆春、月世界等地留下足跡，他也曾幾次陪同顏水龍老師前往山地部落，探訪並調查原住民藝術的概況。顏水龍幾幅知名的〈魯凱族少女〉，就是在林天瑞夫婦陪同下進行的寫生。當時臺灣社會雖已逐漸開放，但基於國防安全的考量，海防的監控仍十分嚴

林天瑞　夕陽　1972
油彩、畫布　24.3×33.8cm
第35屆臺陽展展品

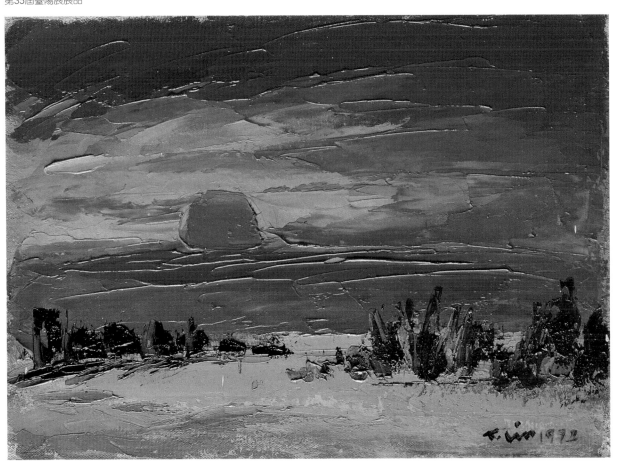

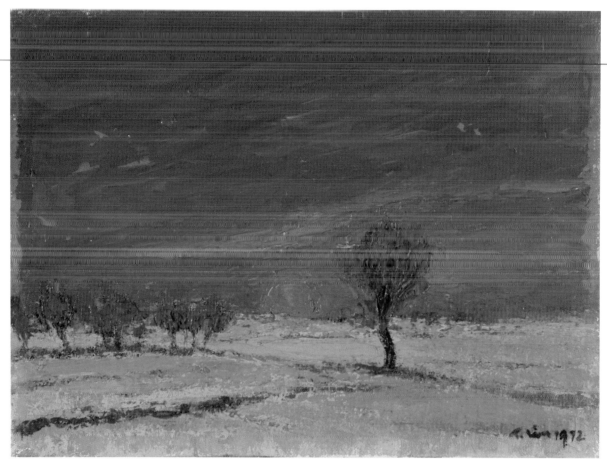

林天瑞　太陽　1972
油彩、畫布　23×30.5cm

密，這對喜好畫海的林天瑞而言，無疑是極大壓力。因此每次出遊，林
夫人都要擔任把風的角色，隨時注意有無安全人員前來取締。

　　林天瑞對「現代繪畫」的試探與追求，在1972、1973年間達於高
峰。兩幅以茄萣海邊日落為題材的作品、創作於1972年的〈夕陽〉和
〈太陽〉，都是以大紅的天空搭配綠色的草原，大筆刷成，幾株暗綠的
林木站立其間，明顯有著野獸派繪畫般的趣味。而同年的另一件〈崗山
頭〉，則以立軸式的構圖，畫出山巒層疊、梯田櫛比、水潭其間、竹林
在側的山間景致；但不論是天空的鵝黃（也倒影在潭面）或山岩的紋
理，事實上都有著藝術家在細膩觀察中卻又帶著較強表現力的傾向。

　　這種傾向，在隔年（1973）的〈太魯閣〉一作中達於巔峰。太魯閣
是中部橫貫公路著名的景點，中橫在1960年開通後，太魯閣便成為畫家

[右頁圖]

林天瑞　崗山頭　1972
油彩、夾板　33.8×24.2cm

林天瑞　太魯閣　1973
油彩、畫布　75×38cm

最喜愛描繪的主題。林天瑞的〈太魯閣〉一作，是以黑白兩色描繪出陡直、堅硬的山岩與峭壁，筆觸帶著速度與力道，隨著岩石的扭曲轉折，藍色的溪水從中竄流，這樣的筆法，已經帶著強烈的表現主義韻味了。

　　不過，這些帶著畫面造型與主觀意味的畫法，也在〈太魯閣〉一作後，戛然劃下句點。林天瑞的作品，在1973年間，毅然回到自然寫實的平實畫風，進入他創作生命的後半時期，這時臺灣社會也正進入另一轉型的時期。

　　1970年代初期，是臺灣在國際局勢上面臨一連串挫折的時代。先是1970年下半年，因釣魚臺群島的歸屬問題，造成臺灣與美國、日本關係的緊張，由海外留學生首先發動的「保釣運動」，很快地就影響到了臺灣島內的青年；接著1971年10月25日，國民政府在聯合國的席位被中共取代，憤而退出聯合國，引發一連串的政治效應，各國紛紛宣布和臺灣斷交，包括1972年的日本與1973年美國與中共的發表《聯合公報》……。林天瑞對這樣的國際局勢變動，或許沒有直接的衝擊與體會，但由於外交困境所引發的知識界、文化界的反省，開始從崇尚歐美現代藝術的潮流中調整腳步，回望自我生存的腳下土地，造成「現代繪畫」熱潮的消褪，進而醞生「鄉土運動」的抬頭。這樣的文化風向，應對敏感的林天瑞，有著直接的影響和啟示。

　　其次，從林天瑞個人的藝術歷程而觀，自1962年舉辦首次個展以來，至1972年，整整十年間，林天瑞舉辦的個展已多達七次，而參加的各式聯展更是不計其數。1972年，第二十六屆全省美展首度以「邀請作家」的名

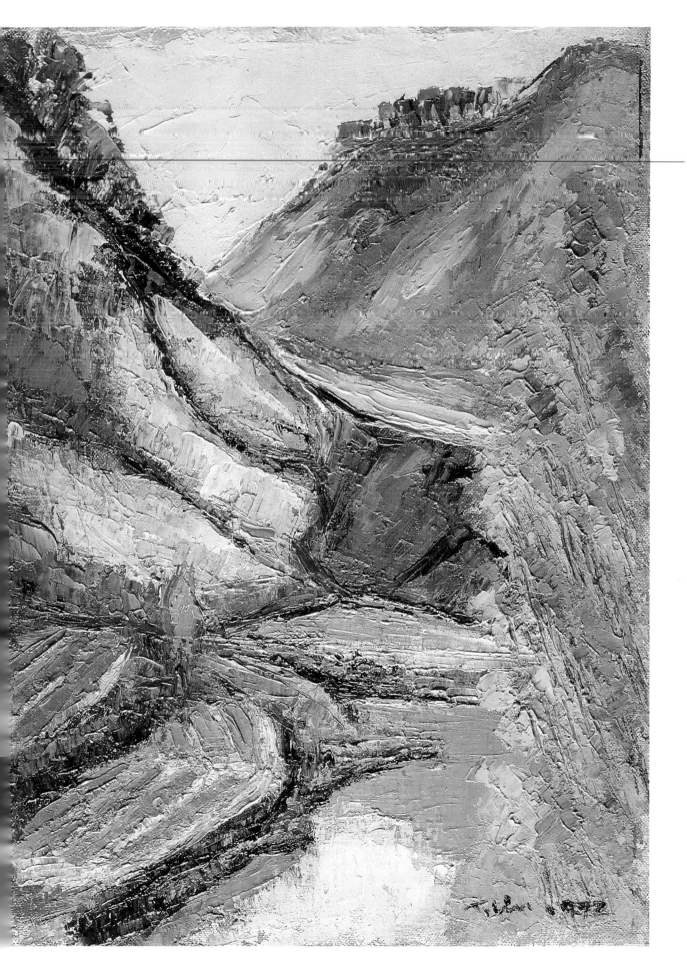

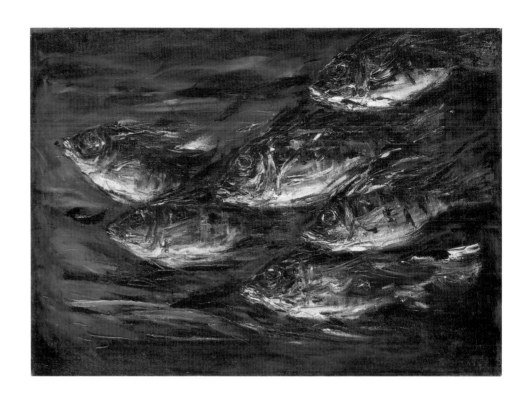

林天瑞　吳郭魚　1984
油彩、畫布　60.5×72.5cm
第47屆臺陽展展品

義，邀請林天瑞提供作品參展，這在保守的臺灣而言，無疑是一種極大的鼓勵，也就是對林天瑞長期以來藝術耕耘成果的一個認同與肯定。這樣的結果，是否也讓林天瑞開始對自我創作的路向，有了一個階段性的反省與再出發？儘管自1964年他正式被接納為臺陽美展的正式會員以後，也就不再提出作品參加全省美展的競賽，但接受全省美展的正式邀請展出，這還是第一次，對他創作信心的建立，無疑是相當正面且巨大的鼓勵。

不過，與其說因為沒有參展壓力，而開始有較自由的創作態度，因此不再從事較具「探討性」與「實驗性」的風格創作；不如說，林天瑞就在這個時候，找了足以表現自我個性和畫面創意的創作題材與天地，因而告別了所謂「現代」風格的追求。

那麼，什麼才是讓林天瑞足以表現自我個性和畫面創意的創作題材呢？從他的作品中，我們似乎可以發現：「海」的題材和波浪激動的主題，應是提供及滿足這個時期創作能力正臻於成熟的林天瑞，最好的抒發管道與最大的滿足。甚至可以說：這個海邊長大的畫家，就是在海的主題中，重新發現了自己、找到了自我。

[右頁上圖]
林天瑞　海景　1973
油彩、畫布　24.5×34cm

[右頁左下圖]
林天瑞的三角形木板貝殼作品

[右頁右下圖]
林天瑞1999年的水彩畫作
〈蟹〉　王玉蘭收藏

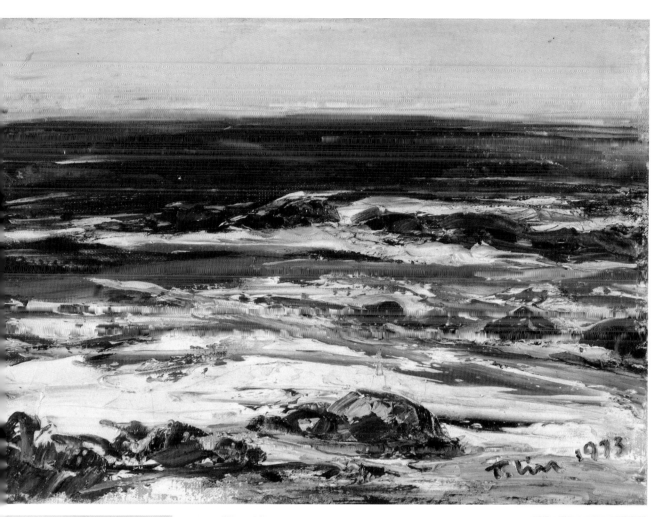

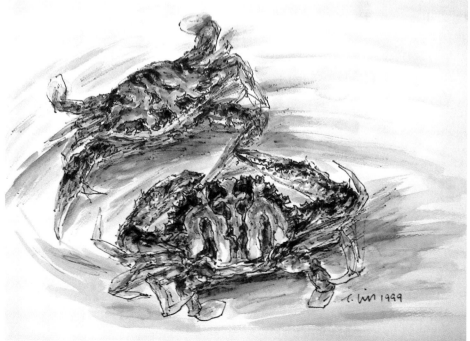

在為數眾多的海景中，林天瑞似乎真正放下心中的牽掛與「創作」的負擔，回到原真的自我，與海洋對話、與海風呼吸，沒有任何「非得不可」的規範，也沒有任何「必須要有」的要求。1973年之後的林天瑞，從海景的面對出發，全面性地回到一種平實無奇的自然寫實畫風，不論山景、人物、靜物，還有他所喜愛的海中生物，如魚、蟹、貝殼等等。

似乎「什麼是現代？」對林天瑞已經沒有困惑，也沒有壓力；他畫眾人看似平凡無奇的景致，卻往往提供豐美複雜的畫面視覺元素，從肌理、質感、構圖、設色……到畫面背後蘊含的文學詩情，甚至某種超現實的哲思與空寂。

「任真自然、清新自在」、「豁達認真、性情流露」、「質樸性真、淡中有甘味」等等用語，是藝評家給予林天瑞作品常有的詮釋。林天瑞的恩師顏水龍也指出：「欣賞天瑞的作品需要慧心，仔細去體會他那璞玉一般素樸的風格，他對真理奮力不懈的追求，嚴肅認真的態度，盡情溢於畫表。」

尤其進入80年代之後，林天瑞的生活已經大幅改善，他擁有更多的時間從事繪畫的創作；設計的工作，也逐漸放手，交給已是二十餘歲的長子一白。

寫生之旅，遍地結果

1980年，林天瑞和幾位喜好寫生的畫友羅清雲、林有涔、張文連，結伴進行四十天的歐洲之旅。在這個他首度的歐洲之行中，林天瑞一路從香港經曼谷、印度德里、阿拉伯，到希臘雅典，先後遊覽了奧地利維也納、維拉克、茵斯坦布魯克，瑞士洛桑、日內瓦，西班牙馬德里，法國巴黎，英國倫敦，比利時布魯塞爾，荷蘭阿姆斯特丹，德國科隆、法蘭克福、柏林、漢堡，丹麥哥本哈根，瑞典斯德哥爾摩，以及義大利威尼斯、比薩、佛羅倫斯、羅馬、那波里、龐貝、蘇倫多、卡布里等十幾個國家、數十個城市。他們每到一個城市，就參觀博物館、古蹟、名

林天瑞　羅馬廣場　1981
油彩、畫布　72.5×92cm
何俊盛收藏
第44屆臺陽展展品

勝，同時寫生。第一次有機會親眼瞻仰那些熟悉已久的名畫，對他來說是極大的感動與啟發。

　　1981年，林天瑞的繪畫生涯進入三十年之際，他的第九次個展於臺北的省立博物館、高雄的朝雅畫廊與美國在臺協會高雄分處等地盛大舉行，這年他五十五歲，生平第一本畫集也隨同出版。為了這本畫集，林夫人幾乎耗盡了這些年的積蓄。幸而媒體都給予相當正面且大篇幅的報導，不約而同地形容林天瑞「為藝術而到了癡傻瘋狂的地步」，為他披上一層傳奇色彩。

　　林天瑞的旅行，是休閒，也是工作，寫生、創作就是他的工作。1982年夏天，林天瑞再赴美半年，這是他第一次的美國寫生之旅。在夫人的陪伴下，他先到舊金山，再到紐約、波士頓、費城，表弟薛福隆陪同他們參觀了許多知名美術館，尤其是紐約現代美術館的「畢卡索特展」和「米勒特展」，更讓夫婦倆有如入寶山的感受。在華盛頓，他和

[上圖]
林天瑞　希臘白屋　1980
油彩、畫布　60.5×72.5cm
何俊盛收藏　第35屆全省美展
展品

[下圖]
林天瑞　威尼斯　1981
油彩、畫布　49×64cm

畫家好友陳錦芳相聚。隔年年初，他和陳錦芳的雙個展就在陳氏夫婦主持的新世界畫廊中舉行。

一路上，林天瑞不忘寫生，這段旅途中的創作也於返國後，在1983年初假美國在臺協會高雄分處展出，媒體以〈古堡鐘樓尋舊夢、無限幽情在畫中〉、〈守著傳統守著畫，林天瑞的畫平實自然〉等大篇幅圖文並茂地報導，對他的創作與地位予以肯定。1984年，展覽移往加州卡麥爾的「新世界畫廊」展出，當地的媒體也予以大幅報導。

林天瑞的展覽，是卡麥爾新世界畫廊的開幕展，畫廊的裝潢設計，也是出自林天瑞的手筆。這間畫廊的主持人，是同樣來自高雄茄萣的吳金德，吳金德畢業於臺大法律系，留學美國後取得律師執照，曾和同鄉、也是林天瑞的表弟吳春發合開貿易公司。事業穩定後，基於為在美國的中國人做一些事的念頭，加上吳夫人是香港人，擁有教育碩士的背景，擔任加州教育委員會督學，負責亞裔美國下一代的教育，因此，結合華盛頓的「新世界畫廊」，在此設立一個專門展出中國人作品的畫廊。

新世界畫廊的經理是一位曾留學臺灣的美國人，妻子是臺大外文系畢業的中國女孩，他特別欣賞林天瑞的一幅香港寫生畫〈銅鑼灣晨景〉（1980），該畫描繪在晨霧中靜謐停泊著的篷船，畫面只用了綠色，氣氛極好，而技巧極難。他甚至用流利的中文，稱讚林天瑞是「天才」。

[上圖]
1981年林天瑞舉辦第九次個展，畫家李石樵（中）親臨指導。

[下圖]
1983年，林天瑞夫婦於新世界畫廊開幕當天，與畫廊執行長吳金德夫人（右）合影。

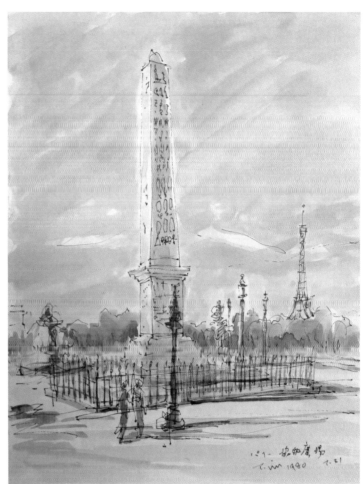

　　80年代之後，除了歐、美等外地的寫生旅行，林天瑞在臺灣本地的短期寫生之旅，也未間斷。不過，雖然面對的是自己的故鄉土地，仍會有一些無形的壓力。

　　1979年7月1日，人口已於1975年突破百萬的高雄市升格為院轄市；12月10日，發生了震動全臺的「美麗島事件」。事件發生不久後，林天瑞夫婦應學生許參陸之邀，與一群畫友前往澎湖七美遊覽寫生。但第二天午餐，眾人到齊時，卻發現林天瑞不見了，林夫人趕緊回頭尋找，發現林天瑞被兩個安檢人員拘留，正要帶往派出所詢問。原來林天瑞在海防哨班旁，被一艘白船襯托著一位身穿紅衣的女孩的美麗景致所吸引，當場畫起了速寫，不料此舉引起安檢人員的注意，上前盤查。幸好當地人士緊急斡旋，才在村長的保證下獲釋。不過，照相機的底片和素描作品都被破壞殆盡。林天瑞一生創作中，似乎始終隱藏著這類不愉快經驗所帶來的不安與無奈。

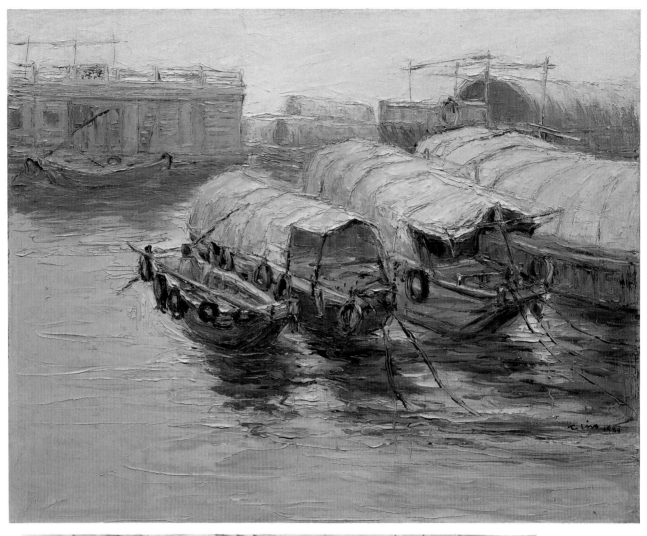

[上圖]
林天瑞　銅鑼灣晨景
1980　油彩、畫布
72.5×91cm
吳金德收藏

[下圖]
林天瑞　水上人家
1991　油彩、畫布
50×60cm

[右頁上圖]
林天瑞
桂林大墟古厝　1992
油彩、畫布
80×100cm
第55屆臺陽展、第65
屆臺陽甲子風華特展
展品

[右頁下圖]
林天瑞　墾丁風景
1992　油彩、畫布
72.5×91cm
許為勇收藏
第47屆全省美展展品

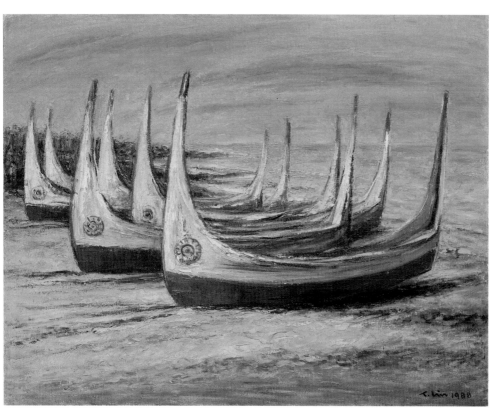

[上圖]
林天瑞　蘭嶼　1988
油彩、畫布　72.5×91cm
第51屆臺陽展品

[下圖]
林天瑞　春秋閣　1981
油彩、畫布　37.5×43.5cm

林天瑞　哨船頭　1993
油彩、畫布　60.5×72.5cm
高雄市立美術館藏

　　80年代中期的臺灣，正面臨即將解嚴（1987）的鬆動氛圍。被長期
監禁的施明正在1983年前後終於獲釋後，1985年元月，他在當期的《臺
灣文藝》（92期）中發表〈指導官與我〉一文，以荒謬、嘲諷、自虐的
筆法，述及被逼造假供稱林天瑞、柯俊雄等人為同謀的不堪往事。不
久，這位時代悲劇下的犧牲者，就在半醒半醉的沉溺困境中含憤辭世。

施明正的風格，讓人聯想起林天瑞那種看似玩世不恭、自嘲諷世的生命態度，如經常自稱是「畫土腳」（臺語「畫圖家」），又稱自己的畫是「畫海海海」、「畫花花花」，看待世間是「海海人生、花花世界」等等，背後隱藏著一種「眾人皆醒我獨醉」的無奈與自持。

1984年3月，林天瑞夫婦帶著三子柏山，赴日拜訪東京地區的畫家及藝文界友人。柏山也在呂炳川博士的推薦下，進入長野縣松本市才能教育音樂學院，追隨「零歲教育創始人」鈴木鎮一博士學習「鈴木小提琴教學法」。在柏山於日本的這三年期間，林天瑞曾多次前往日本旅遊寫生，在兒子陪同下，登上長野縣號稱日本南阿爾卑斯山群，並在長年白雪覆蓋的白馬山岳及周邊湖泊風景旁，留下多幅畫作。

1987年年中，柏山學成歸國，在臺北、高雄兩地成立音樂教室，林天瑞那「藝術生活化，生活藝術化」的理想，似乎也透過柏山的音樂教室獲得另一型態的落實。他多次在音樂夏令營中教

導學生作畫，成為這些學生及家長的精神領袖，帶領他們進入藝術的領域，而在政期間，他也成為柏山青使最重要的支持者。

　　1987年7月，臺灣結束長達三十八年的戒嚴統治，宣布解嚴，時代正在展開新局。隔年4至5月，林天瑞在臺北南畫廊及高雄社會教育館舉行「畫路歷程四十年——林天瑞油畫展」，媒體開始以「老畫家」來稱呼他，因為這第十六次的個展，也是林天瑞六十二歲大壽的展出。

■ 實至名歸，榮耀加身

　　1989年，在眾人一致推舉下，林天瑞膺任「高雄市美術協會」新任理事長，好友何俊盛任總幹事。林天瑞親和、熱忱、灑脫的個性，似乎正是吸引眾人歸心的最大動力。當時正是高雄市倡議籌建高雄市立美術館的時刻，林天瑞身為高雄市美術協會理事長，也是民間團體的主要代表，為美術館的籌備貢獻了不少心力。當時的籌備主任黃才郎，也因此和林天瑞變成終生的好友。由於忙碌於這些「公事」，林天瑞便從自己的公司退休下來。

　　1990年，長子一白設計、承包高雄市創新型態之新堀江商場，並於商場內規劃設計了一間「新堀江藝術中心」。展示空間相當寬闊，是當時高雄最具規模的私人展示空間，林天瑞便是在這裡舉行他第十七次個展。餘暇時候，他則在觀光系畢業的二子伯二策劃、安排下，至各地旅遊寫生，包括幾次的歐美和中國大陸行。

[上圖]
1992年，林天瑞在夫人陪同下，於黃山寫生。

[下圖]
2002年，林天瑞（右）在次子伯二陪同下於桂林寫生。

林天瑞夫婦（左、中坐者）
造訪鄭世璠（右）的畫室
並合影

　　林天瑞在藝術上的成就，在多年的默默耕耘之後，此時逐漸被臺灣藝術界所理解、看重，加上臺灣繪畫市場的熱絡，南北多家知名畫廊紛紛邀請他舉辦個展，包括：1991年3月在臺北的帝門藝術中心，1992年3月在高雄的積禪藝術中心。

　　1992年，臺北翡冷翠藝術中心邀請林天瑞、鄭世璠、張文連、黃混生等四位畫家，也是多年的好友，舉辦「菁菁聯展」。「菁菁」一詞，語出《詩經》，所謂「其葉菁菁」，有茂盛之意，暗喻這些畫家都經過長年耕耘，成果滿盈；其中鄭世璠年紀最長，林天瑞年齡最輕。林天瑞的油畫〈鐘樓〉（P.99），也於同年在香港佳士得以高價賣出。

　　美術館的典藏與獎項也持續不斷。1993年，臺灣省立美術館（今國立臺灣美術館），典藏林天瑞的〈小巷（希臘）〉（P.107）及〈哈馬星（高雄鼓山）〉，高雄市立美術館籌備處也聘他為諮詢委員，以及油畫組典藏委員。1994年，林天瑞以無私的精神，為剛開館的高雄市立美術館奉獻心力，成為最早的「義工」，並以「高雄市美術協會理事長」的身分，發動義賣活動，將畫家捐出的作品公開拍賣，所得全數作為美術館的發展基金。同時，更將自己的〈室內〉（1952）、〈芭蕾麗娜〉（1957）、

[右頁圖]
林天瑞　哈馬星（高雄鼓山）
1989　油彩、畫布
90.5×72.3cm
國立臺灣美術館藏
第54屆臺陽展展品

F. Lin 1999

〈鳥與小孩〉（1960）和〈蟹〉（1971）(P.83左下) 等代表作品，捐贈給高雄市立美術館；而〈澎湖古厝〉（1993）(P.139) 也獲得高美館典藏。

1995年，當時高雄最重要的民間畫廊——位在高雄第一座摩天大樓中的「積禪50’藝術空間」，大規模地舉行「畫路五十志美林」特展，這是林天瑞第二十五次個展，吸引了人們踴躍觀賞。1996年，高雄縣府將代表該縣最高榮譽的「高雄縣美術獎」頒發給這位出生茄萣鄉下的資深藝術家，同時舉行「林天瑞、林勝雄兄弟作品展」。

1997年，當「黃金印象——奧塞美術館典藏作品展」在南北兩地點燃參觀熱潮的同時，高雄市立美術館為藉此機會，將當地畫家也推上國際舞臺，而舉行「西潮東風——印象派在臺灣」特展，林天瑞的〈室內〉和〈芭蕾麗娜〉都在展出之列。為了豐富美術館典藏，林天瑞又將自己三百多件的速寫作品捐贈給高雄市立美術館，做為後進研究學習的材料，媒體形容是「嫁妝一牛車」。9月，為期兩個月的「林天瑞七十回顧展」在臺灣省立美術館舉行。導覽簡介中如此介紹林天瑞：

　　林先生是一位親切的鄉土畫家，他作畫的題材常取自熟悉的鄉園景致，因與人們懷舊的心緒契合，是以常能輕易地感動觀賞者。在平凡的

1995年，林天瑞的「畫路五十志美林」第25次個展會場留影。左起：林勝雄、羅澤陽、林天瑞、吳炫三、何俊盛、何夫人。

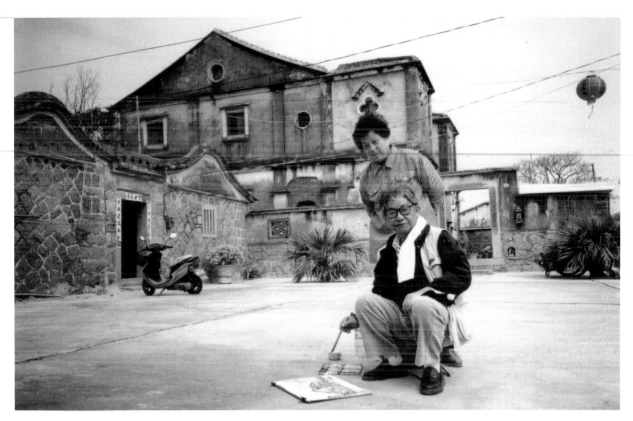

[上圖]
林天瑞1996年於金門寫生時
所攝

[下圖]
1997年，臺灣省立美術館舉
辦「林天瑞七十回顧展」，林
天瑞致詞時的神情。

題材中，難掩的是內藏豐富的情感；不起眼的破舊古厝，表達出對過往
時光的一份癡念。山崖海色，傳達出自然的美，假天地間的顏色，傳達
胸中丘壑。

　　臺灣知名畫家黃朝謨也為林天瑞撰寫了專文〈豁達認真、性情流
露——看讀林天瑞先生作品〉。黃朝謨曾任文化大學美術系主任，後移
居比利時。之後，他在高雄市立美術館館長黃才郎聘請下，擔任美術館
顧問，後經過黃才郎介紹，與林天瑞結
識、成為至交。黃朝謨後來和林天瑞的
好友何俊盛結成親家，後者派駐比利時
期間，林天瑞夫婦曾三度前往探視，並
和黃朝謨在歐洲到處旅行寫生。自此，
黃朝謨便成為林天瑞藝術上的知音與支
持者，曾多次以專文詳盡評述林天瑞的
畫作。

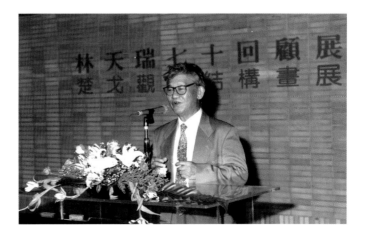

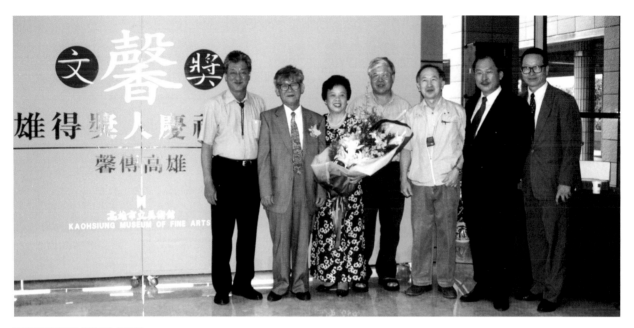

高美館主辦薪傳高雄「文馨獎」得獎人慶祝茶會。左起：林勝雄、林天瑞、林侯惠瑛、吳金德、黃朝謨、黃才郎、許一男。

　　提到林天瑞作品的重要收藏家與支持者，還不得不提他的牙醫師親友林嘉龍夫婦；此外，三子柏山的金門戰友沈應堅也值得一提。沈應堅退伍後，進入《民生報》擔任記者兼電視節目「兒童天地」製作，期間與林天瑞成為忘年之交，不僅時常追隨在他身邊，更多次陪同他在國內外寫生旅遊，並作攝影記錄，深得林天瑞夫婦歡心，將他收為義子。

　　1998年，教育部特頒「三等教育文化獎章」給林天瑞，表彰他在藝術創作與教育推廣上的成就與貢獻；隔年，文建會則頒予他「文馨獎」，感謝他捐贈作品給美術館，同時，高美館也為其捐贈作品舉行長達四個多月的研究展「寫生手帖——林天瑞的藝術」。

　　那年年底，林天瑞夫婦偕同弟弟勝雄夫婦及畫家好友王國禎夫婦、黃朝謨父女和陳寶雄夫婦等，組團前往日本東京地區，在河口湖、富士山、靜岡、箱根等地旅遊寫生。返臺後，又隨即進行臺灣環島寫生，並相約以百號大幅作品自我挑戰。

　　1999年「高雄五人展」於高雄市立中正文化中心舉行首次個展，該展即是這五人——林天瑞、林勝雄、王國禎、林加言、黃朝謨——相互切磋的成果。「五人」與臺語「憨人」諧音，有自我解嘲之意，意思

是只有憨憨畫圖、不期待回報的一群傻瓜。同年，林天瑞夫婦又有一趟歐洲之旅，也在比利時拜訪了曾來臺灣展覽而結成好友的比利時知名雕塑家馬丁奇歐（Martin Guyaux）。

2000年，繼高雄縣之後，高雄市也頒予林天瑞高雄市美術類的文藝獎，同時獲獎者還有文學類的余光中、小說類的葉石濤，以及舞蹈類的李彩娥。臺北市立美術館也典藏他的三件作品：〈茄萣風景〉（1964）（P.66）、〈月世界〉（1968）（P.75上）及〈津輕海岸〉（1979）（P.130）。同年，高雄市立中正文化中心舉行「我們都是一家人──親情美展」，林天瑞和長孫尚青都有作品參展，顯示林家的藝術追求已延續進入第三代。

此時，三子柏山在臺北開設音樂教室已有十餘年時間，在諸多愛樂人士的推動下，正式成立「臺灣藤苗才能教育推展協會」，共推林天瑞為理事長。林天瑞的「藝術生活化，生活藝術化」理念，在此獲得進一步推展。

繼1999年之後，林天瑞在文化藝術上的奉獻與努力，使他於2001年再度獲得文建會頒發的「文馨獎」。由於好友何俊盛派駐比利時布魯塞爾海關工作，林天瑞夫婦在1998年3月至2001年9月間，多次赴歐探訪及寫生，此期間的創作，也在2002年3月集結於高雄市臺灣新聞報畫廊展出，展覽名稱為「歐洲風情──林天瑞

歐洲寫生展」，以水彩作品為主。為此，好友黃朝謨撰寫作品導覽文字，以專欄的方式，圖文並呈地在《臺灣新聞報》連載了十天。

2000年，林天瑞於比利時寫生時所攝。

1999年高雄市立中正文化中心舉辦「高雄五人展」首展。左起黃朝謨、林勝雄、林天瑞、林加言、王國禎。

似乎只要和藝術能扯上關係的，林天瑞都會無怨無悔地支持、參與。80年代以來的重要展覽，總會不例外地看見林天瑞的名字，他也從不挑剔地一概熱情參與，例如：高雄市改制的「文藝季美術聯展」（1980）、臺灣和新加坡之間的「臺新現代畫聯展」（1981）、美國國慶日園遊酒會的「高雄市藝術走廊」聯展（1984）、文建會主辦的「中華民國當代美術展」的海外巡迴展（1989）、高雄縣文藝季的「高雄縣美術家聯展」（1990）、二二八關懷聯合會舉辦的「二二八紀念美展」（1993）、「亞細亞國際水彩畫展」（1993）、高雄市立美術館的開館展「美術高雄——開元篇」（1994）、臺灣省立美術館的「臺灣地區前輩美術家作品特展」（1994）、「全省美展五十年回顧展」（1995），乃至臺北市澎湖同鄉會主辦的「海的傳人·澎湖之美」油畫、雅石展（1998）等等。

此外，包括每年固定的高雄市美展、高雄縣美術家聯展、屏東縣美術家聯展，以及臺南奇美文化基金會的「藝術人才培訓」展等，各式各樣規模的畫展，林天瑞也都不吝出席，擔任評審。

1999年，林天瑞（左）在駐比利時文化組長方勝雄（右）陪同下，拜訪雕塑家馬丁奇歐。

VI ● 純真自然，畫如其人

開闊的視野、巧妙的構圖、強烈的質感、豐美的色彩，林天瑞在看似平凡的現實景物中，提煉藝術精緻的養分，純真自然、畫如其人，他是一位全方位的生活藝術家，成就自己，也照亮他人，是友朋口中「永遠的瑞哥」。

[右圖]
林天瑞於畫室作畫時留影

[右頁圖]
林天瑞　白樺樹（局部）　2002
油彩、畫布　117×91cm
第66屆臺陽展展品

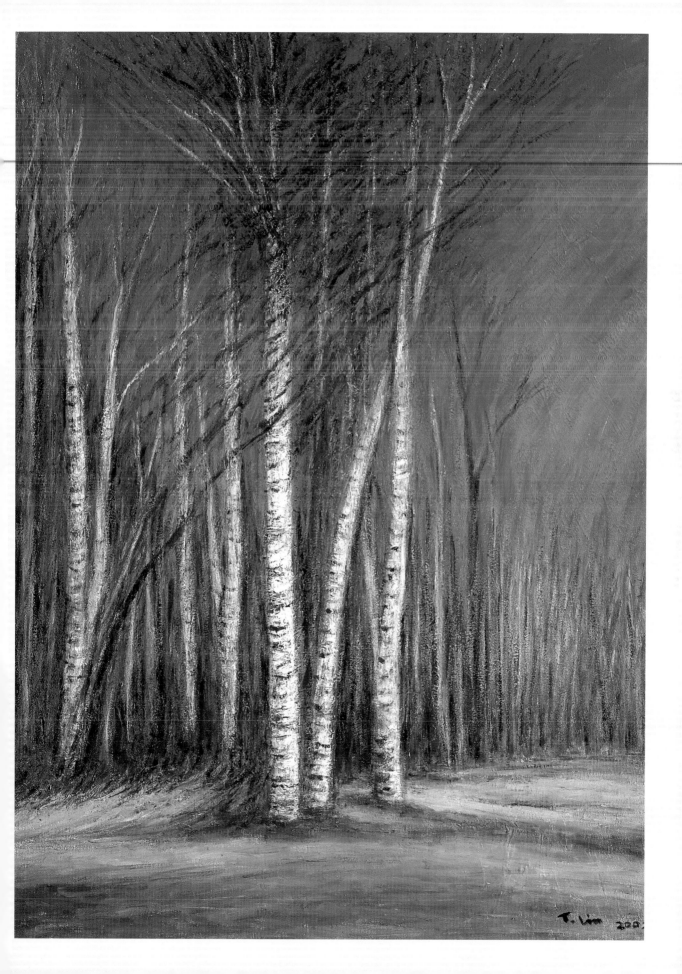

在個人創作上，林天瑞的藝術特質，也隨著年齡的增長，越發呈顯個人鮮明的風貌，整體而言，至少可歸納出三個特色：

▌強烈肌理，豐富質感

從1949起隨李石樵習畫的四年間，林天瑞從素描基礎訓練中，學到了對質感和量感的講求。儘管畫好素描，尤其是石膏像素描，在油畫創作中完全顯現不出質、量感的例子，比比皆是；林天瑞的作品能在這個關鍵上有所掌握，進而成為畫面的決勝因素，應是對這個課題有深入的自覺與理解。

1968年，林天瑞展開首次日本行，他在11月5日的日記中如此記載：畫友鄭世璠的友人西村正次（Nishimura Masatsugu）先生到他畫展的會場參觀。西村是一位油畫家，任教於武藏丘（一作武藏野）高等美術學校擔任美術教師，到過臺灣，也對臺灣風景有相當深入的了解。觀展當天，他給了林天瑞這樣的評語：「作畫要重畫肌，且不失整幅的重點。」所謂的「畫肌」，就是畫面的肌理。西村的評語，對當年試圖追求「現代」風格的林天瑞來說，或許發揮了點醒的作用；但當追求「現代」的意圖消褪，回到平實自然寫實的年代，這樣的

林天瑞　柑橘　1990
油彩、畫布　20×25.5cm
沈庭嘉收藏

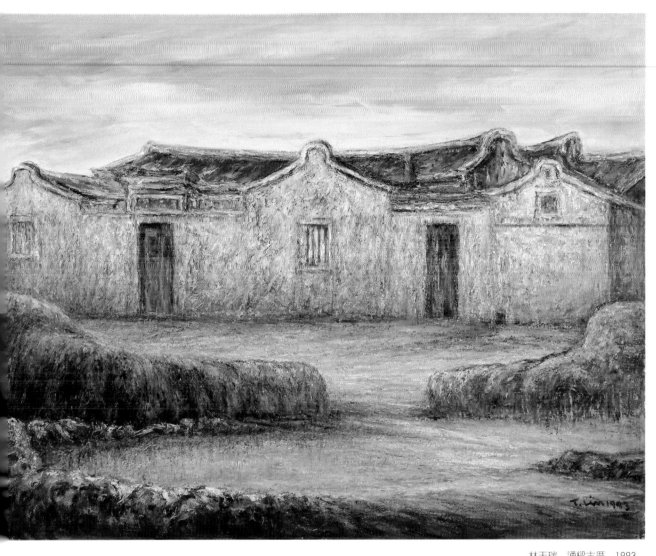

林天瑞　通樑古厝　1993
油彩、畫布　91×116.5cm
第57屆臺陽展展品

「畫肌」要求，更成為豐富畫作語彙與內涵的關鍵性要素。

　　畫面的肌理和質感，是一體之兩面。就運筆而言，是肌理的問題；就描繪的物象而言，則是質感的問題。萬物萬象都有它特殊的質感，海有海的質感、天有天的質感、沙灘有沙灘的質感、礁石有礁石的質感、花有花的質感、瓶有瓶的質感……。只有優秀的藝術家，才能夠將這些不同的質感，透過畫面肌理的掌握、呈現，提供給觀眾一個豐富、多樣、可鑑賞、可對話的「視覺觸感」，達到愉悅且昇華的心理高度。林天瑞就是其中之一。

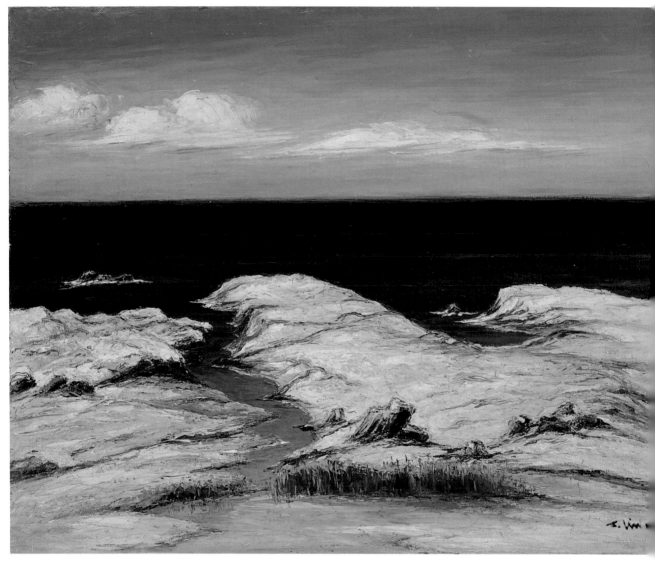

林天瑞　津輕海岸　1979
油彩、畫布　72×89.5cm
臺北市立美術館藏
第34屆全省美展邀請作品

肌理的塑成，可能來自畫筆或畫刀的交互使用，也可能來自刀筆運用的速度、力道、方向，以及施作先後等等不同的技法。有些畫家為了強化畫面的肌理，會在畫布或畫板上先進行不同的打底動作，或在顏料中直接加入不同的媒材，如細沙等，但對林天瑞而言，所有的肌理、質感，似乎都僅來自畫刀與畫筆的使用，沒有其他加工。

從1979年的〈津輕海岸〉、1995年的〈貓鼻頭〉等描繪各地海岸礁石的作品中，最能看出林天瑞對肌理、質感的處理。前者畫出了白色礁石平緩、綿延的感覺，伸入海中，和湛藍的海水相映成趣；後者則畫出

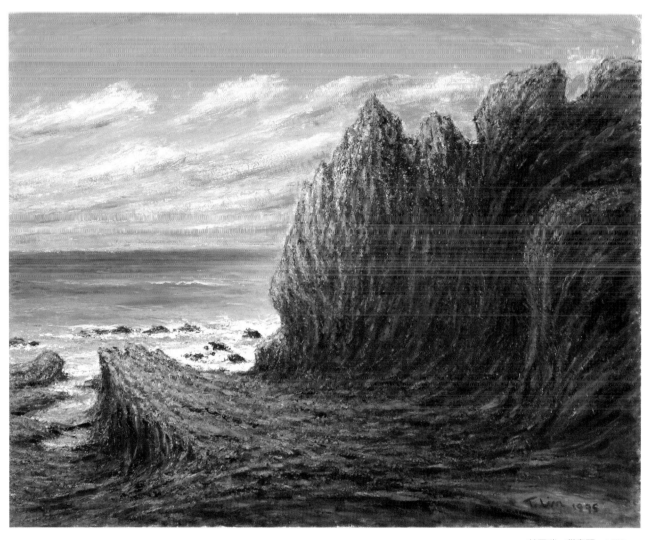

林天瑞　貓鼻頭　1995
油彩、畫布　72.5×92cm

帶著粗糙如牡蠣殼般的暗褐色礁石突兀崛起的雄渾氣勢，斑斑點點的細筆，組構成堅實又帶著孔隙的礁石質感。

事實上，除了礁石的質感，林天瑞的所有畫作，均在畫面肌理的營造上，達到令人讚嘆的地步，如1973年的〈海〉、〈海景〉及1983年的〈濤聲〉、1990年的〈藍海〉、2002年的〈海〉等畫作中，為了表現浪濤拍打礁岩的激昂，有時他就用畫刀沾了濃厚的顏料，藍白相間地幾筆成形。

當然，並不是只有描繪海景的畫作，才具有強烈的肌理與豐富的質

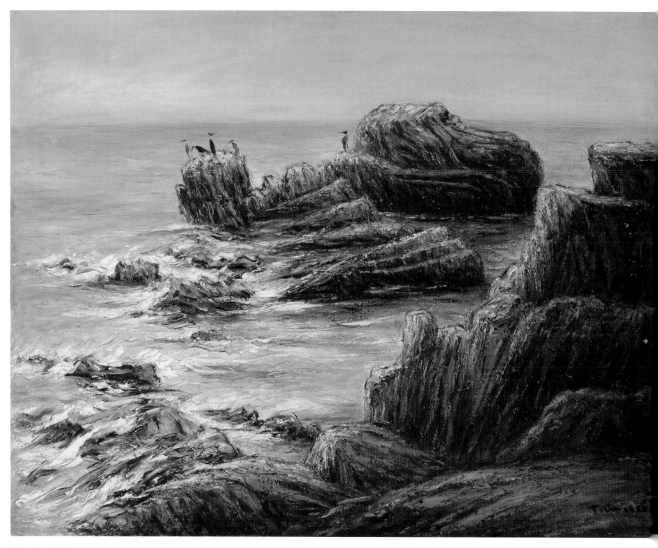

林天瑞　濤聲　1983
油彩、畫布　72×91cm

[右頁上圖]
林天瑞　藍海　1990
油彩、畫布　72.5×91cm
顏惠清收藏
第46屆全省美展展品

[右頁下圖]
林天瑞　海　2002
油彩、畫布　61×91.5cm
第65屆臺陽展展品

感，城鎮風景、山景、靜物，乃至海中的魚類……，也都顯露著林天瑞細膩的觀察與表現。整體而言，林天瑞對粗糙面的複雜質感，掌握得尤其傑出。如他所擅長且獨到的貝殼畫作，不論是層層疊疊的船型白色巨貝（1997、2001），或造型多樣的圓形貝殼與海螺（1991、1998），他都能掌握住那些貝類外殼上突刺疊疊的特殊質感與觸感，甚至和螺嘴周邊光滑的一面兩相對照，形成視覺上的趣味。

　　對質感、量感的掌握與表現，在一般學院的寫實訓練中，是經營畫面最基本的訴求。而這個基本訴求，也是長期從事美工設計的林天瑞，得以脫離美工設計平面、單薄等陷阱的最關鍵所在。

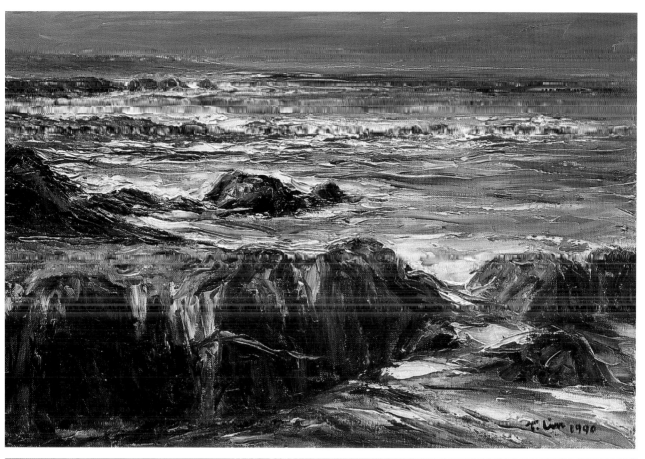

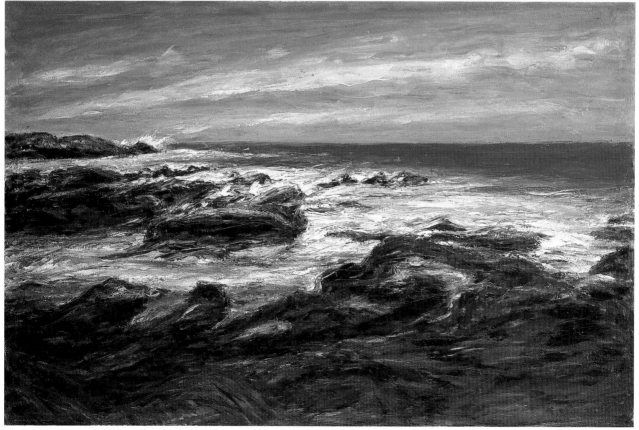

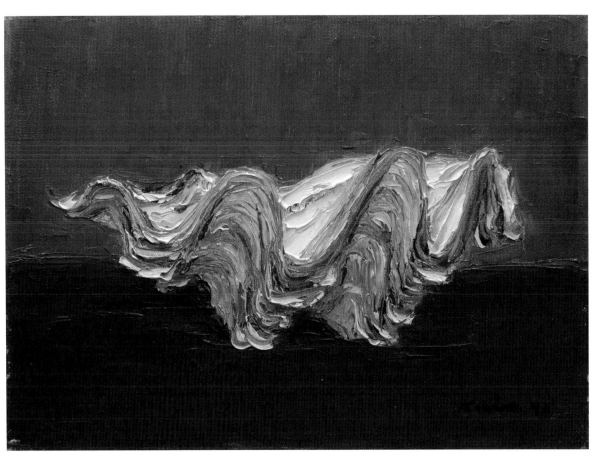

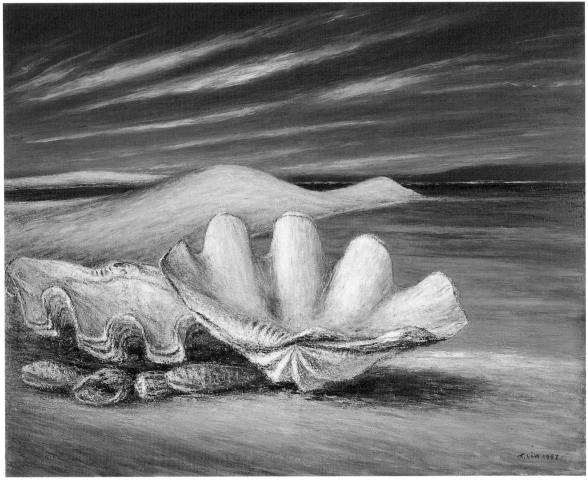

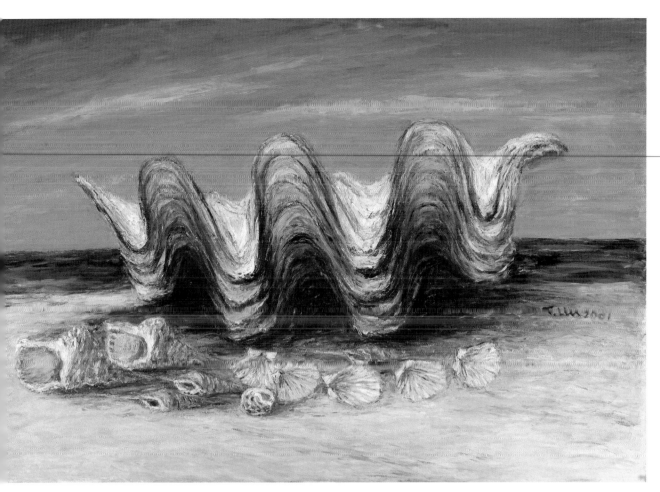

[上圖]
林天瑞　海音　2001
油彩、畫布
112×162cm

[下圖]
林天瑞　海螺　1998
油彩、畫布　14×18cm
殷文麟收藏

[左頁上圖]
林天瑞　貝殼　1991
油彩、畫布　24.5×33cm
蔡馨儀收藏

[左頁下圖]
林天瑞　吉貝　1997
油彩、畫布
130×162cm

▋巧妙構圖，豐潤原色

　　「形」、「色」是繪畫藝術最重要的兩個基本元素，擅長美工設計的林天瑞，本來就是這方面的能手。然而，形、色要能以自然實景為依歸，在不刻意變形的前提下，形成有特色的作品，便須要更多功夫了。

　　林天瑞獨特的構圖能力，很早就顯現在他古典寫實時期的〈室內〉一作中。所謂的「構圖」，或可更精確地稱為「空間秩序」的造形。林天瑞對畫面「空間秩序」的處理，往往在看似單純、自然的情形下，蘊藏著獨到的創意與匠心。如1976年的〈蘭嶼〉，在「之」字形的構圖中，以一艘正面朝向觀眾的拼板舟，確立了視覺的中心焦點，

[跨頁圖]
林天瑞　油菜花　2001
油彩、畫布
112×162cm×2

然後一路遠去，在最遠方的海平面，再以濃重的藍色，襯托出遠天的白雲和高低起伏的礁石、遠山，讓空間有一種開闊宏遠，又迂迴無限的視覺深度與秩序。又如1981年的〈神殿〉，讓巨大的神殿殘跡塞滿畫幅，但建築的面向，規整又富秩序，光線由左方後面射來，隨著建物的廊柱空隙投入，映在最前方的地面；唯一留下的空間，是後方有著特殊地中海意味的異色天空。同樣的，1993年的〈澎湖古厝〉，把四合院的入口，框在前方，再微微錯開一點角度，讓畫面的空間顯得溫馨、靜謐又古樸。構圖的匠意，也見於1999年的〈風吹沙〉和2001年的〈油菜花〉兩幅兩百號以上的巨作，拉長的橫向構圖，猶如電影中的彩色闊銀幕，也像特殊相機連續拍攝下的景象，讓人幾乎無法一眼望盡，必須左右來回、不斷移動視線，才能得以掌握全貌。

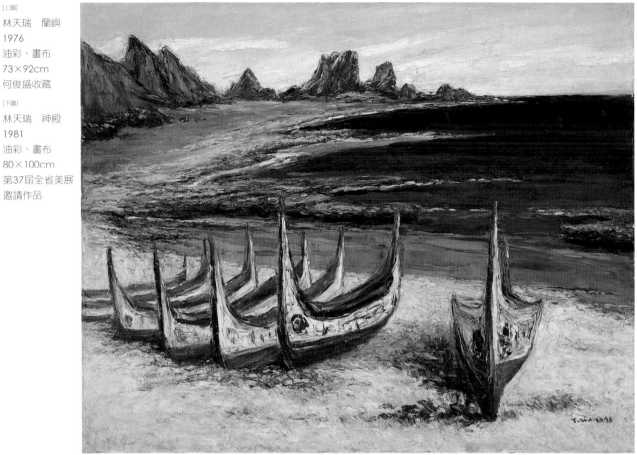

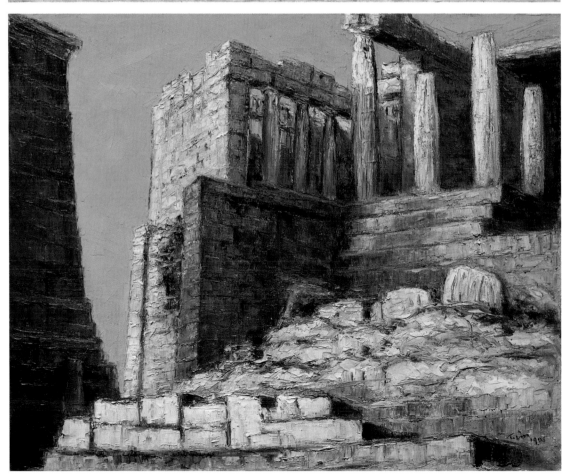

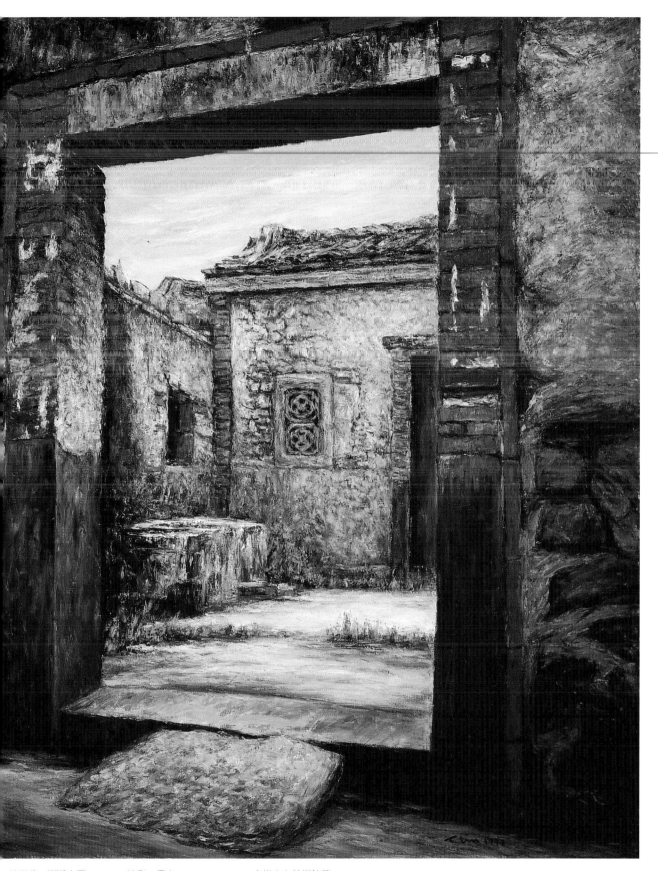

林天瑞　澎湖古厝　1993　油彩、畫布　162×135cm　高雄市立美術館藏

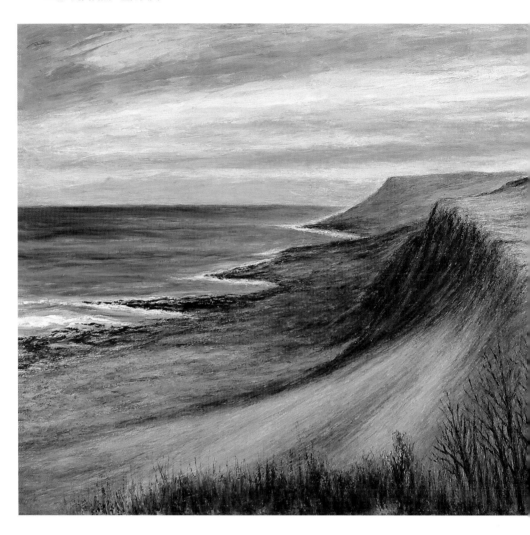

林天瑞　風吹沙　1999
油彩、畫布
130×162cm×2

　　林天瑞的色彩運用也值得一提，他曾這麼表達自己的色彩觀：

　　臺灣畫家用色較喜歡原色，反映了本土的色彩觀。不過我早年接
受日本繪畫的影響，尚能領略中間色調的美感，進而發揮其微妙的變
化。雖然如此，我一直遺憾不能親眼觀摩西洋名作，再進一步就色彩來
研究。十幾年來得以遊歷美、歐，參觀美術館，才能直接接近西畫的源
頭，不再須要透過日本人的闡釋。

　　臺灣強烈的色彩觀，來自日治時期「地方色彩」或「炎方（熱帶）
色彩」的提倡，但過度的強調，使得作品流於粗俗的物象原色，缺乏人
文的蘊涵，反之，一味地學習西方，又充滿歐洲風土的意味，失去本土

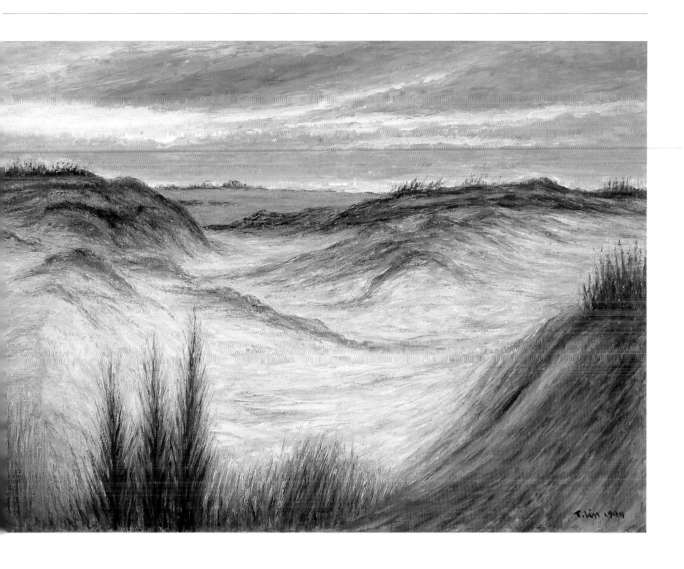

色彩的特色。色彩的使用，原本就是一種最顯著的文化印象。

　　林天瑞看似平凡、自然的原色，其實蘊含著極豐富的層次和色澤變化。在「現代繪畫」的追尋時期，或許大紅、大綠的使用，才能使人感覺新鮮奪目，但回到樸實的自然寫實風格，則要有吸引觀眾的耐看特質，而他的方法，便是在看似原生的色相中，滲入許多吸收自日本繪畫及西歐名作的用色技巧，使色彩既不流於俗艷，又富本土特色。

　　林天瑞在色彩運用上的成就，一如其自述所提，其實充滿著自覺和反思的深度，因此，在看似原色的大原則下，他其實加入了許多具變化與深度的中間色調。如前述1981年的〈神殿〉，在白色柱石的表象下，其間色層非常豐富，有陽光直射、亮眼的白中加黃，有陰影暗沉的近褐色，甚至旁邊柱壁陰影投射下帶著淡淡藍調的白色階梯等。又如1989年

的〈珊瑚礁海岸〉，在看似平常的海邊風景中，海水的藍中帶綠，天空中捲雲的灰藍帶紫，都是臺灣特有景致的色調，徹底的本土，而只有長期觀察描繪的心眼，才能如此真切地掌握。

　　林天瑞的長子一白長期跟隨父親身邊，他回憶，有回父親指著天邊的夕陽，向他分析臺灣特有的色彩：在夕陽落海，由橙轉灰的過程中，會有三至五秒鐘的綠色出現，那是最美的。而父親也經常以「祖母綠」（一種寶石色彩）來形容臺灣海洋的顏色，他認為墾丁的海是臺灣最美的海。

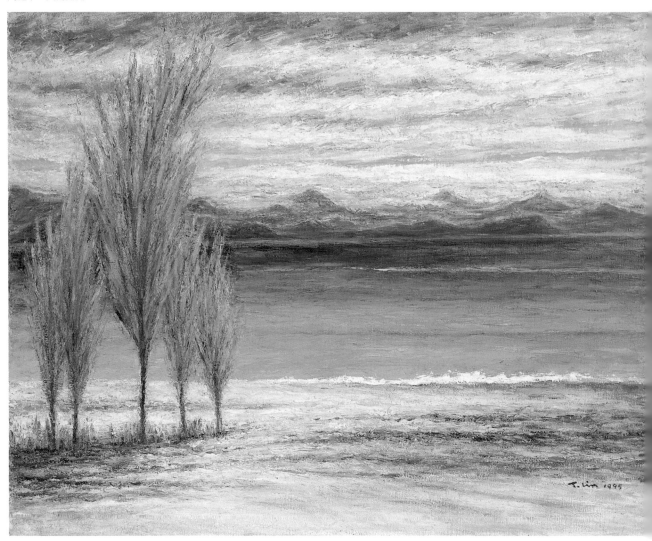

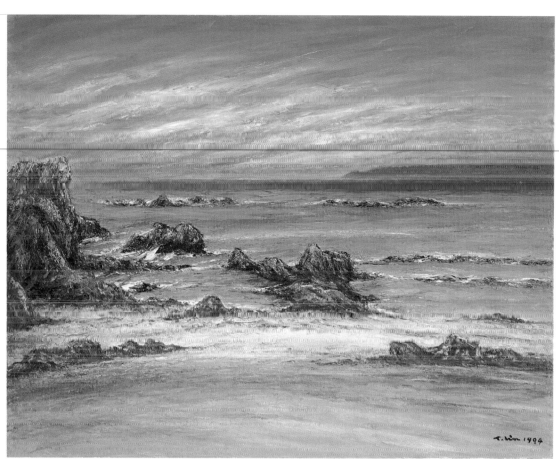

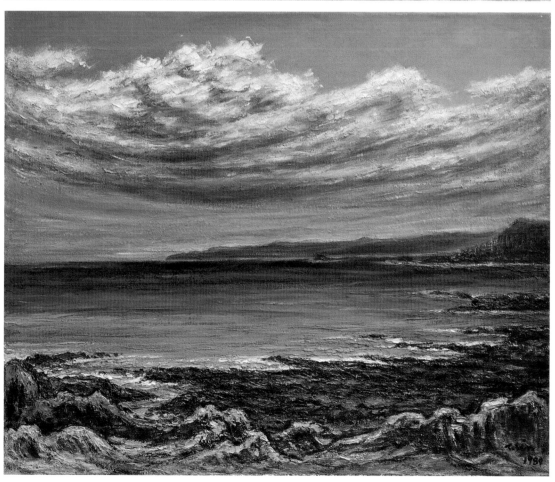

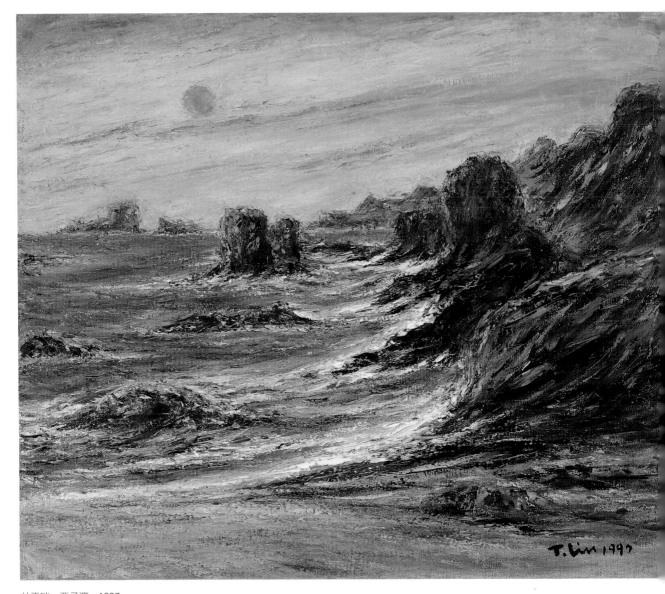

林天瑞　西子灣　1997
油彩、畫布　45.5×53cm
高雄市立美術館藏

　　「鄉土」或許不是林天瑞刻意標舉的課題，但鄉土自在其間。即使是1980年代之後描繪的大量歐洲與美國風景，也都有他自己的色彩觀。如1982年所繪，那件獲得佳士得高價拍賣的〈鐘樓〉（P.99），畫的是美國古老的大教堂，林天瑞獨特的色澤、質感，也都讓人隱隱嗅聞出屬於臺灣特有的一種風味及美感。不以題材為限，而是以自我特有的色彩語彙為依歸。「鄉土」的定義，在林天瑞的創作實踐中有了新的內涵。

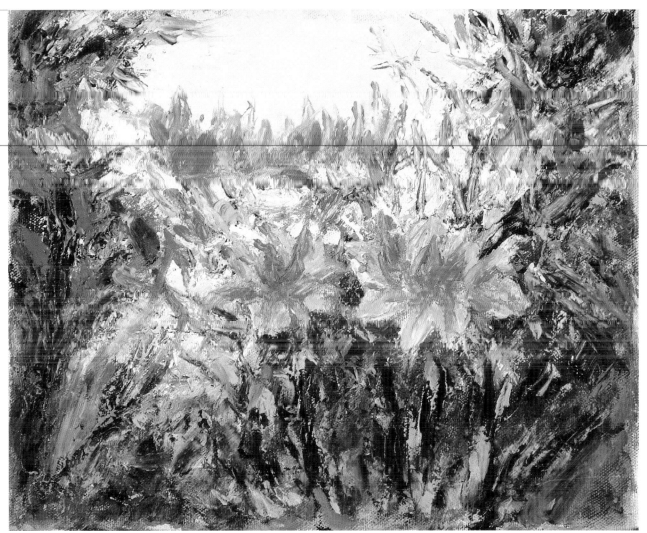

林天瑞　杜鵑花
2002
油彩、畫布
22×27cm
李姿瑩收藏

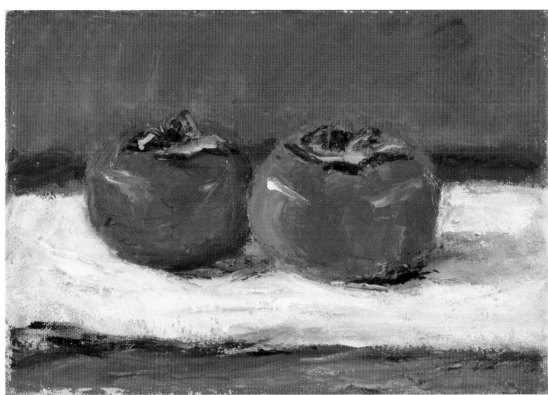

林天瑞　柿子
2003
油彩、畫布
16×23cm
吳裕祥收藏

始終不失樸實的人文本色

　　從某個角度而言，林天瑞的繪畫技法不僅高度專業，也接近職業畫家的全力投入；不僅作品的數量龐大，在技巧上也達於一定的熟練程度。儘管在許多地方性的活躍畫家中，經常可見技巧的熟練稀釋了畫面的人文強度，但林天瑞的作品不僅技巧熟練，最難得的是始終保持樸實、誠懇的畫面本質，從中可看見他個人不流凡俗的堅持與品格。

　　若說畫品來自人格，林天瑞就是一個鮮活的例證。早在1970年代初期，知名藝評家顧獻樑便指出：

　　他（林天瑞）的畫平易近人，誰都懂，好像平淡無奇而不驚人，其實親切動人；顯然，他自己和那些畫生活在一起，他也同時不知不覺吸引著人們和那些畫生活在一起。不能和人生活在一起的畫和畫家，是無意義也無價值的。

　　他的畫大智若愚地渾厚樸素。偶然，平易近人的自然也熱情奔放如無限好的夕陽，也憤慨怒吼如山雨海雨欲來的暴風猛浪。在大體上，他絕不搔頭弄姿地花枝招展，絕不喜怒無常、絕不光怪陸離。

[右圖]
林天瑞的明信片水彩速寫
[右頁上圖]
林天瑞的蠟染作品〈風景〉
[右頁下圖]
林天瑞的蠟染作品〈魚〉

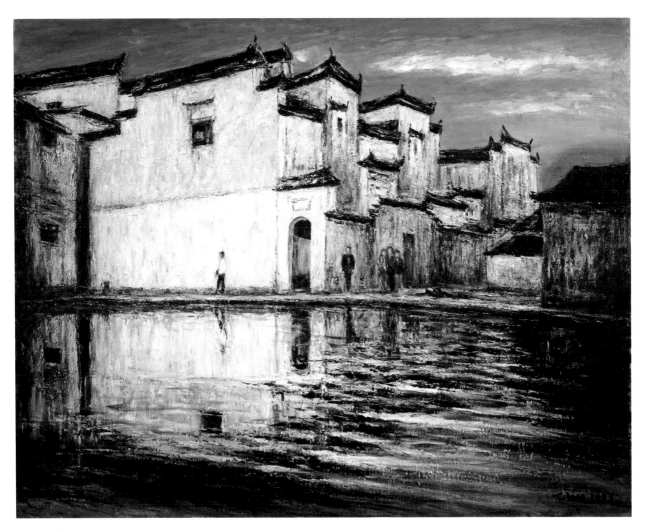

林天瑞　黃山宏村　1993
油彩、畫布　80×100cm
林上又收藏

　　林天瑞雖然生活熱情，但木訥寡言，以真誠待人，以嚴謹律己；
對親人、晚輩、友朋極盡照顧、提攜、鼓勵、引導之能事。因此，只要
認識他的人，都會尊稱他一聲「瑞哥」，一生維持美好的情誼。在藝術
上，他則以職業畫家的熟練技巧，保持著藝術家最珍貴的樸實、真摯本
性，不流於商業的取巧、也不落入凡俗的艷麗輕浮。

　　從題材的選取來看，一如藝術學者王哲雄的稱美，林天瑞是位「海
陸兩棲的全能畫家」，既畫海景，又擅山景、城鎮、原野；風景畫之
外，也擅人物、靜物；花卉、水果之外，也畫海中生物的魚、蟹、貝殼
等。題材的廣泛，又均能巧妙的掌握，憑藉的，就是一種深入的觀察、
真切的情感與不斷的練習。而由於情感的樸實真切，林天瑞面對不同地
方的景物，也都能和景物產生不同的移情與對話。

　　林天瑞的忘年好友，也是知名畫家黃朝謨，即以古屋為例，形容林

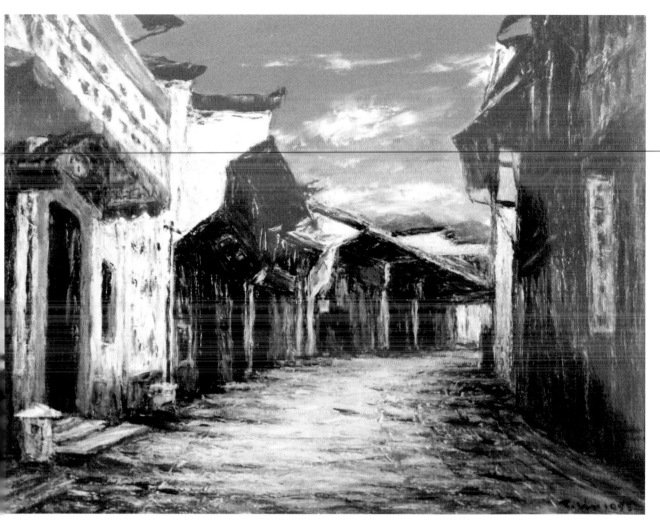

林天瑞　黃山古街　1993
油彩、畫布　20F
林嘉龍收藏

天瑞面對不同地區的風景，就能描繪出不同的情感：

　　瑞哥背負著看家本領繪畫技法，彩繪出每個地方所流露不同情感的古意表現。筆者覺得他畫的黃山古屋，雖在畫面上表達出陽光照射到房屋的光亮，但與兩旁街景的暗褐綠色的房屋顏色相配的結果，我們只能感覺到他的樸實謐靜的氣息。而在畫蘇州的古老街道裡，我們可感受到比較清朗的光線，仍然是淡妝肅穆的感覺。希臘的白屋及小巷，讓人興起陰沈寂寞之感，雖在畫面上表現出明暗強烈對照下的陽光，但感覺上還是蒙上一層冷漠。至於新加坡和鼓浪嶼兩地的作品群中，才漸漸使人感到有些溫暖的情調，不知是地域的變遷，氣候已轉換，或可能是建築物本身色彩是關鍵所在吧！

　　瑞哥以敏銳的眼光及熟練的繪技，加上鍥而不捨的工作態度，痴痴

地要把古厝的情緒永遠挽留畫中。筆者還是最喜歡瑞哥畫我的家鄉的古厝，這一部分作品，非常具有瑞哥創作的特色，也感觸到畫家澎湃鄉情的流露。是頗具代表性的一環。

對大自然的熱愛，使得林天瑞得以掌握大自然的多樣表情。他的筆下有原野、荒原、雜草、水田、山澗、重巒、峻嶺、農村、古厝等各種風景；而以海景的表現來說，也是變化多端：沙灘、岩礁、岬角、碧海、藍天、夕陽、波濤、激浪、海岸……。別人視為平常的景物，落在林天瑞的筆下，往往能生成無窮的詩情與畫意。

林天瑞　黃山晨景　1993
油彩、畫布　72×60cm

這種人文的情思，正是使得林天瑞的作品在看似平淡的表象下，始終蘊含動人情意的根源所在；進一步來說，他看似寫實的作品，也因此擁有某些非寫實的內涵。如從60年代就開始、至90年代末期仍百畫不厭的魚畫，畫的是海中生態的魚，是活生生、有生命的魚，是理想中的魚，而非「靜物」的魚，更非現實寫生中的魚。至於1997年的〈吉貝〉，描繪幾個置於沙灘上的大貝殼，更是如此，既不是靜物畫，也不是風景畫，而

林天瑞　鼓浪嶼街景　1989
水彩　31×41cm
沈應堅收藏

應是帶著某種超現實意味的想像畫，這足以說明林天瑞這種非現實的寫實繪畫的精髓所在，林天瑞後半期作品最突出的特色與成就，也正在於此。

全方位的生活藝術家

2003年，第六十六屆「臺陽美展」循例在春天舉行，林天瑞也從無間斷地送件參展，這幅〈白樺樹〉（2002）（P.127）描繪的是他在日本北海道旅遊時所見的景象。一排筆直的樹枝，層層剝落的白色樺樹樹幹，矗立在孤寂的原野上。

2002年12月，林天瑞和黃朝謨自香港寫生歸來後，感覺身體不適。次月，他住進高雄醫學院附設醫院，這也是他一生中唯一一次住院，經

[左圖]
林天瑞2003年住院期間仍創作不輟，圖為其簽字筆與水彩速寫〈花〉。

[右圖]
林天瑞夫婦（中二人）拜訪黃朝謨（左1）時，於好友何俊盛比利時家中合影。

診斷為食道癌，親朋好友紛紛前來探訪。林天瑞親和、熱情依舊，雖然身上掛著針劑輸管，他仍為來訪的朋友速寫，也看著窗外寫生，包括美術館同仁送來的一束玫瑰花，前後畫下十幾幅作品。

期間，好友王國禎夫婦來訪，林天瑞向王夫人說：「王嫂！明天我再到府上吃妳做的料理吧！」第二天，長子一白帶著他溜出醫院前往赴約，病中的林天瑞再次享受了和好友歡聚的喜悅。之後回到醫院，病情加劇，轉入加護病房，陷入昏迷，醫生宣告治療無效，家屬將他移回家中。3月8日夜晚林天瑞在安睡中辭世，享年七十七歲。

做為一個全生命投入的「生活藝術家」，林天瑞一生的作品，手法多樣，技法媒材因地制宜、因時便宜，光素描、速寫，就有近千張之多。1997年年底，他將三百多幅素描、速寫捐贈給高雄市立美術館。這些作品均有其獨立的價值與成就。

至於做為維持生計的「美術設計」工作，在那個「文化創意產業」概念尚未興起的年代，林天瑞以藝術創作的心情與高度，成就了這些工作與創意，也使得他成為和「純粹繪畫的畫家」不同的「生活藝術家」。從紙上的草圖規劃，到現場的施工、監工，林天瑞觸及的範疇極為廣闊，舉凡商標設計、企業識別、電影看板、電影廣告、公車廣告（含車內及車外）、舞臺布景、珠寶設計、印刷設計、書刊插圖、家具

設計及製作、燈具設計、百貨公司櫥窗設計、室內裝潢、牆面美化、馬賽克壁畫、木質厚紙壁畫、織布蠟染等等，林天瑞是將朗水亭老師「藝術生活化，生活藝術化」理念真正付諸實踐的人。

除了巴西咖啡樂室、小園日本料理店之外，林天瑞參與的各式規劃設計工程，光高雄一地，就有：大光明舞廳、瑞城舞廳、桃源別館、雪和舞廳、黑貓酒家、新西北旅社、花菱韓式料理、壽山早覺園、地下街仁愛公園、西子灣花園時鐘，以及許多大廈建築的外觀設計、色彩配置和內部裝潢等；其中，新西北旅社兩面四層樓高的巨型馬賽克畫（〈晝〉與〈夜〉），因重建而被拆除，殊為可惜。

不過，做為一個全方位的生活藝術家，林天瑞更大的貢獻，是將藝術的訊息和創作的快樂，傳播給身旁許許多多的親人、朋友、學生，和慕名而來的收藏家。家族中許多人就是因為他的影響，先後走上藝術學習之道。他的生命和藝術，就像落在地上的一粒麥子，已然結出許多子粒，豐盛美麗。一如他的好友何俊盛在告別式中，代表朋友致「慰詞」存唁家屬，所引用的《聖經》〈約翰福音〉的句子：

一粒麥子，不落在地上死了，

仍是一粒麥子；

若落在地上死了，就變成許許多多子粒。

[上圖]
林天瑞在高醫病房為理卓喇嘛、多傑喇嘛速寫。

[下圖]
林天瑞於高醫住院期間，在病房內作畫。

153

位於高雄市河北路的新西北旅社

1965年新西北旅社外觀設計馬賽克圖案（仙人掌），林天瑞於現場親自施作情況。

林天瑞的小西美沙龍設計圖稿

《海翁臺語文學》採用林天瑞〈歸園〉一圖，做為第61期封面。

[左頁下圖]
林天瑞1973年的大光明舞廳設計圖

林天瑞1972年的花菱韓式料理店面設計圖

2002年，林天瑞（右）舉行歐洲寫生水彩展，於畫展現場親自導覽。

　　林天瑞的藝術成就，或許在美術史上稱不上「偉大」，但他的生命和作品，卻豐盛美好地代表著一個生長在時代變局中的典型臺灣人的樸實、認命、通情、達理，和勤奮、善良的特質。一如他畫筆下兩百號的巨作〈油菜花〉，一片金黃、耀眼奪目，充滿了溫馨的陽光和記憶。而美麗的林夫人侯惠瑛女士，正是在背後支持這位藝術家、為藝術家「卸下舞鞋」、終生為他寫生時撐傘、擦汗的「芭蕾麗娜」。

（本書圖版由林天瑞家屬提供，特此致謝。）

2004年正修科技大學藝術中心「南方的太陽：林天瑞紀念展」會場一景。

◀ 參考資料 ▶

· 《林天瑞七十回顧展》，臺中：臺灣省立美術館，
　1997。
· 《捐贈研究展：寫生手帖——林天瑞的藝術》，高
　雄：高雄市立美術館，1999。
· 《林天瑞紀念展》，臺北：臺北市立美術館，2003。
· 《南方的太陽：林天瑞紀念展》，高雄：正修科技大
　學藝術中心，2004。
· 《臺灣美術全集（28）：林天瑞》，臺北：藝術家出版
　社，2011。

林天瑞生平年表

年份	事蹟

1927 · 一歲。出生於高雄縣茄萣鄉保定村，長子。父親開設寶德號餅舖。

1935 · 九歲。入頂茄萣公學校。

1941 · 十五歲。自公學校畢業，入園仔內國民學校高等科。

1943 · 十七歲。高等科畢業，入臺南州立專修工業學校土木科。

1945 · 十九歲。臺南州立專修工業學校畢業，留任助教；從顏水龍教授習畫。

1947 · 二十一歲。受顏水龍引薦到「臺灣省工藝品生產推行委員會」工藝設計組任職。

1948 · 二十二歲。〈靜物〉入選第3屆全省美展、〈曲終〉入選第11屆臺陽美展。
· 獲廖德政贈第一套油畫畫具，開始油畫創作之路。

1949 · 二十三歲。入李石樵畫室習素描四年。
· 〈念書〉入選第4屆全省美展、〈靜物〉入選第12屆臺陽美展。

1950 · 二十四歲。〈少想〉入選第5屆全省美展、〈怒富牛〉入選第13屆臺陽美展。

1951 · 二十五歲。〈室內靜物〉入選第6屆全省美展、〈桌上靜物〉入選第14屆臺陽美展。

1952 · 二十六歲。與劉啟祥、張啟華、劉清榮等人創光復後高雄第一個美術團體「高雄美術研究會」（高美會）。
· 〈室內〉獲第7屆全省美展特選主席獎第三名、〈靜閒〉入選第15屆臺陽美展。

1953 · 二十七歲。參與創立「臺灣南部美術協會」（南部展）及參加首展。
· 與金潤作於臺北設立「美露設計社」。
· 〈清晨〉入選第8屆全省美展並獲教育會獎、〈曼陀林與白台〉入選第16屆臺陽美展。
· 年底返高雄住姨丈家，因鄰近「張啟華畫室」而前往參與。

1954 · 二十八歲。〈魚〉獲第9屆全省美展特選第四席。
· 參加第2屆南部展。

1955 · 二十九歲。設立「瑞士美術設計社」。
· 兼任高雄市立女子中學（今新興國中）美術教師。
· 參加高雄美術研究會第1屆會員展、第3屆南部展。
· 〈花籠〉、〈黃昏池畔〉獲第10屆全省美展免鑑查。

1956 · 三十歲。〈曲終〉入選第11屆臺陽美展、〈靜物〉獲文協獎。
· 參加第19屆臺陽美展。〈C小姐〉獲臺陽獎第二席。〈木棉花〉入選第5屆全省教員美展；參加第4屆南部展；因承接李彩娥舞蹈社布景設計結識侯惠瑛小姐。

1957 · 三十一歲。與侯惠瑛結婚，婚後成立設計工作室。
· 〈花〉入選第12屆全省美展、〈芭蕾麗娜〉入選第20屆臺陽美展、〈靜物（釋迦）〉獲臺陽獎第一席。

1958 · 三十二歲。〈池邊秋色〉入選第13屆全省美展，〈花〉入選第7屆全省教員美展。
· 搬遷至長生街。長子一白出生。

1959 · 三十三歲。〈茄萣風景〉獲第14屆全省美展優選。
· 次子伯二出生。

1960 · 三十四歲。〈冰箱〉入選第23屆臺陽美展、〈鳥與小孩〉獲佳作。
· 搬至民福巷自宅，設立美術設計中心。
· 三子柏山出生。

1962 · 三十六歲。於高雄市第一銀行大禮堂舉行首次個展。
· 與陳瑞福、詹浮雲、張金發等人舉行「青年美展」。
· 〈冬樹〉入選第25屆臺陽美展。

1963 · 三十七歲。於臺中市南夜咖啡室舉行第2次個展；於高雄市臺灣新聞報文化服務中心畫廊舉行第3次個展，入選第17、18屆全省美展。

1964 · 三十八歲。加入臺陽美術協會為會員。
· 參加第27屆臺陽美展及全省教員美展。

1965 · 三十九歲。參加第28屆臺陽美展。

1966 · 四十歲。創設「林天瑞美術設計中心」。
· 與劉啟祥、張啟華、陳瑞福、劉耿一等人組第1屆「十人畫展」。參加第29屆臺陽美展。

1967	・四十一歲。參加第30屆臺陽美展、第2屆「十人畫展」。
1968	・四十二歲。首次出國，至日本。 ・於高雄市舉行第4次個展。第5次個展於日本山形縣米澤市、長井市。第6次個展於日本東京都中央區銀座月光莊畫廊。 ・參加第31屆臺陽美展，加入「中華民國畫學會」。 ・創設「巴西咖啡室」附設畫廊。
1969	・四十三歲。受邀參加日華親善臺灣青年畫家展、第3屆十人畫展。
1970	・四十四歲。創設美侖傢俱裝璜有限公司。
1971	・四十五歲。參與創立「高雄市美術協會」，任常務理事。
1972	・四十六歲。舉行第7次個展。參加第26屆全省美展、第35屆臺陽美展。
1974	・四十八歲。舉行第8次個展「林天瑞油畫小品展」。
1976	・五十歲。參加「中日美術交流展」。
1977	・五十一歲。參加第40屆臺陽美展、南部現代藝術展。
1978	・五十二歲。受邀參加第3屆「中日美術交流展」。
1979	・五十三歲。受邀參加第33屆全省美展、第4屆「中日美術交流展」、第13屆高雄美協展。
1980	・五十四歲。首次旅歐。參加日本「80' 埼玉、美術之祭」展、第34屆全省美展、第43屆臺陽美展等。
1981	・五十五歲。於臺北市省立博物館、高雄市朝雅畫廊、美國在臺協會高雄分處，舉行第9次個展。參加第44屆臺陽美展。 ・受邀新加坡舉行之「臺新現代畫聯展」、第35屆全省美展。
1982	・五十六歲。首次赴美旅遊寫生。 ・參加第36屆全省美展、第45屆臺陽美展。
1983	・五十七歲。舉行第10、11次個展、於美國華府 Gallery New World 舉行第12次個展。並參加第37屆全省美展。
1984	・五十八歲。受邀參加第38屆全省美展、第47屆臺陽美展，並於美國加州卡麥爾舉行第13次個展。
1985	・五十九歲。舉行第14次「藝術從高雄出發系列」個展。參加第39屆全省美展。
1986	・六十歲。舉行第15次個展。並受邀參加第40屆全省美展、臺陽會員美展。
1987	・六十一歲。受邀參加第41屆全省美展、第50屆臺陽美展。
1988	・六十二歲。舉行第16次個展。 ・參加第42屆全省美展、第51屆臺陽美展。
1989	・六十三歲。任高雄市美術協會理事長。 ・作品〈芭蕾麗娜〉受邀參加文建會主辦之「中華民國當代美術展」中南美洲巡迴展。 ・〈桂林小巷〉受邀參加第43屆全省美展。
1990	・六十四歲。舉行第17、18、19次個展。 ・受聘高美展評審委員、屏東縣美術家聯展評審委員。 ・參加第44屆全省美展、第53屆臺陽美展等。 ・於高雄市新堀江藝術中心舉行個展。
1991	・六十五歲。舉行第20次個展。受邀參加第45屆全省美展、第54屆臺陽美展、高雄市美術家美展聯展、高雄當代藝術展等。 ・受聘高雄縣美術家聯展評審委員。
1992	・六十六歲。出版「林天瑞畫集」。 ・舉行第21、22次個展。參加高雄市美術家聯展、第46屆全省美展、第55屆臺陽美展、南臺灣風情四人聯展、南臺灣風情展、菁菁聯展等。 ・受聘第9屆高雄市美展評審委員。
1993	・六十七歲。舉行第23、24次個展。參展第8屆亞細亞國際水彩畫展、第47屆全省美展、第56屆臺陽美展等。 ・出版「林天瑞畫集II」。 ・作品〈小巷（希臘）〉、〈哈馬星（高雄鼓山）〉為臺灣省立美術館典藏。 ・受聘第10屆高雄市美展評審委員及高雄市立美術館（高美館）籌備處諮詢及油畫組典藏委員等。
1994	・六十八歲。受聘高美館第1屆典藏委員、第11屆高雄市美展評審委員。

	· 受邀參加高美館開館展，〈澎湖古厝〉獲典藏。捐贈作品〈室內〉、〈芭蕾麗娜〉、〈鳥與小孩〉、〈蟹〉予高美館。
	· 參加臺灣省立美術館「臺灣地區前輩美術家作品特展」、第48屆全省美展、高雄市港都之美——船歌特展、第57屆臺陽美展等。
1995	· 六十九歲。舉行第25次個展「畫路五十志美林」。
	參加高美館「美術高雄——當代篇」，臺灣省立美術館「全省美展五十年回顧展」，「臺灣地區前輩美術家作品特展（二）——油畫專輯」、第10屆全省美展、第58屆臺陽美展。
	· 受聘第12屆高美展油畫部評審委員。
1996	· 七十歲。獲頒第3屆高雄縣美術獎。受聘第13屆高美展油畫部評審委員、第10屆臺中藝術家接力展評審委員。
	· 捐贈作品〈哨船頭〉、〈將軍嶼〉、〈南海〉予高雄縣立文化中心。
	· 受邀高雄市美術家聯展；高雄縣立文化中心邀辦「林天瑞、林勝雄兄弟作品展」；參加第50屆全省美展、第59屆臺陽美展等。
1997	· 七十一歲。捐贈水彩及317件速寫予高美館典藏。
	· 舉行第26次個展、第27次「林天瑞七十回顧展」於臺灣省立美術館，第28、29次個展。參加第51屆全省美展、高美館「西潮東風——印象派在臺灣」特展、第60屆臺陽美展等。
	· 當選為第15屆高美展評審委員。
1998	· 七十二歲。與夫人歐遊、寫生。
	· 獲頒87年度教育部「三等教育文化獎章」。
	· 舉行第30次個展；參加「海的傳人·澎湖之美」展、高雄市美術家聯展、87年高雄縣美術家聯展、第61屆臺陽美展。
	· 受聘第15屆高美展油畫部評審委員、高雄市立美術館第2屆典藏委員。
1999	· 七十三歲。獲頒第2屆「文馨獎」銅牌獎。
	· 第31次個展由高美館舉行「寫生手帖：林天瑞的藝術」及第32次個展。舉行「高雄五人展」；受邀高雄市歷史博物館「海洋新視界」三人展；參加第62屆臺陽美展。
	· 捐贈油畫〈池邊秋色〉、〈冰箱〉、〈花蓮海邊〉予高美館。
	· 受聘第16屆高美展油畫部評審委員、高美館第3屆典藏委員。
2000	· 七十四歲。獲頒高雄市2000年文藝獎（美術類）。
	· 參加第63屆臺陽美展、89年高雄市美術家聯展等。祖孫（林尚青）於高雄市立中正文化中心舉行「我們都是一家人——親情美展」。
	· 〈茄萣風景〉、〈月世界〉、〈津輕海岸〉獲臺北市立美術館典藏。
2001	· 七十五歲。獲頒第4屆「文馨獎」獎狀。
	· 受聘第18屆高美展水彩部評審委員。
	· 參加90年高雄縣美術家聯展。舉行第33次「漁村即景——林天瑞創作五五回顧展」；第34次「林天瑞七十五回顧展」。參加第2次「高雄五人展」、「陪你走過二十年回顧展」、第64屆臺陽美展。
2002	· 七十六歲。受聘91年南部七縣市美術比賽水彩類評審委員、第19屆高美展油畫部評審委員、高美館第4屆油畫類典藏委員。
	· 參加91年高雄縣美術家聯展、舉行第35次歐洲寫生展。
	· 參加第65屆臺陽美展、65臺陽甲子風華特展等。
2003	· 七十七歲。參加第66屆臺陽美展。
	· 3月8日因食道癌病逝。
	· 高美館、正修科技大學藝術中心策劃主辦「海海人生——林天瑞追思紀念展」、臺北市立美術館舉行「林天瑞紀念展」。
2004	· 正修科技大學藝術中心舉行「南方的太陽——林天瑞紀念展」、高雄縣政府文化局舉行「林天瑞紀念展」並巡迴全國。
2005	· 臺北市鳳甲美術館舉行「珍藏林天瑞」收藏展。
2006	· 高雄市上雲藝術中心舉行「五人展」。
2007	· 高雄市立中正文化中心至美軒舉行「珍藏林天瑞」收藏展。
2009	· 「陽光和海洋的記憶——林天瑞精品展」展於北市國立國父紀念館。
2011	· 《「臺灣美術全集」第28卷——林天瑞》由藝術家出版社出版。
2012	· 《家庭美術館——美術家傳記叢書——陽光·海洋·林天瑞》出版。

家庭美術館／美術家傳記叢書

陽光・海洋・林天瑞

蕭瓊瑞／著

國立台灣美術館 策劃　　藝術家 執行
National Taiwan Museum of Fine Arts

發 行 人｜黃才郎
出 版 者｜國立臺灣美術館
地　　址｜403臺中市西區五權西路一段2號
電　　話｜(04) 2372-3552
網　　址｜www.ntmofa.gov.tw
策　　劃｜黃才郎、何政廣
審查委員｜王耀庭、連坤耀、黃漢青、蕭宗煌
　　　　　張仁吉、崔詠雪、林明賢
執　　行｜崔詠雪、薛平海、蘇淑圭
編輯製作｜藝術家出版社
　　　　｜臺北市重慶南路一段147號6樓
　　　　｜電話：(02)2371-9692~3
　　　　｜傳真：(02)2331-7096
編輯顧問｜王秀雄、謝里法、莊伯和、林柏亭
總 編 輯｜何政廣
編務總監｜王庭玫
數位後製總監｜陳奕愷
數位後製執行｜陳全明
文圖編採｜謝汝萱、郭淑儀、陳芳玲、吳礽喻、鄧聿檠
美術編輯｜曾小芬、柯美麗、王孝嫄、張紓嘉
行銷總監｜黃淑瑛
行政經理｜陳慧蘭
企劃專員｜黃宇君、張瓊元、黃玉蓁
專業攝影｜何樹金、陳明聰、何星原

總 經 銷｜時報文化出版企業股份有限公司
倉　　庫｜桃園縣龜山鄉萬壽路二段351號
電　　話｜(02)2306-6842

南部區域代理｜臺南市西門路一段223巷10弄26號
　　　　　　｜電話：(06)261-7268
　　　　　　｜傳真：(06)263-7698
製版印刷｜欣佑彩色製版印刷股份有限公司
裝　　訂｜聿成裝訂股份有限公司
電子出版團隊｜圓滿數位科技有限公司

初　　版｜2012年12月
定　　價｜新臺幣600元

統一編號GPN　1010102356
ISBN　978-986-03-4069-3

國家圖書館出版品預行編目資料

陽光・海洋・林天瑞／蕭瓊瑞 著
-- 初版 -- 臺中市：國立臺灣美術館，2012〔民101〕
160面：19×26公分 --

ISBN 978-986-03-4069-3（平裝）

1.林天瑞　2.畫家　3.臺灣傳記

940.9933　　　　　　　　　　　　101021330